AMANDINE GILLES

Traité pratique

de

La peinture artistique et sa technique

Présentations et explications des matériaux, des techniques et des procédés qu'un artiste-peintre doit connaître

© *Amandine Gilles, 2015*
*Les illustrations de cet ouvrage ont été
réalisées par Amandine Gilles*

Sommaire

Préface 1

Introduction 5
"Dis-moi qui tu es, je te dirai comment peindre"

I - Les supports 16
Le papier 18
La toile 20
Le bois 24
Les autres supports 25
La préparation des supports 27
 La préparation traditionnelle 29
 La préparation moderne 31
Tendre une toile sur châssis 34

II - Les pinceaux 36
Selon la technique 38
Selon la manière de peindre 41
Selon la forme 43
L'entretien du pinceau 48

III - Les peintures 52
Les fines et les extra-fines 54
Les séries 56
Les symboles universels 58

IV - Les couleurs 62
Leur référencement 63
La palette traditionnelle 66

Les différents noirs et blancs 70
 Le noir 71
 Le blanc 74
Fabriquer soi-même ses couleurs 78
 Le processus 79
 Les recettes 84

V - Produits de mise en œuvre 88
Auxiliaires pour gouache et aquarelle 91
 Le fiel de bœuf 91
 La gomme arabique 91
 La gomme ou liquide à masquer 93
Auxiliaires pour l'acrylique 94
Auxiliaires pour peinture à huile 97
 Les huiles 98
 Les médiums 105
 Les siccatifs 112
 Les essences 114
La règle du gras sur maigre 119
 L'huile ne sèche pas, elle siccative 119
 Une couche grasse sur une maigre 121
 Gras ou maigre, comment savoir ? 122

VI - Accessoires et mobiliers 124
Les accessoires 125
 La palette 125
 Les godets 130
 L'appui-main 130
 Les couteaux à peindre 131
 Les Colour shapers 133
 Le cercle chromatique 134
Le chevalet 136

VII - Les vernis 140
Généralités 142
Vernis pour peinture à l'huile 144
 Vernis final 145
 Vernis à retoucher 146
Application 148

VIII - Conservation des œuvres 152
œuvres sur papier 156
Peintures sur toile 159
 Ne pas les rouler ! 159
 Résorber une bosse 160
 Le stockage 161

Annexes 164

Bibliographie 173

Index 175

Préface

La technique est l'intermédiaire entre l'esprit et la matière, si elle est maîtrisée alors la créativité n'a plus de limite. Le savoir-faire s'ajoute à la réflexion, à la créativité ainsi qu'à la notion d'esthétique. Ces éléments sont déterminants et primordiaux pour une œuvre d'art, et avoir des bases solides en ces domaines permet de construire sans craintes et sans limites.

Les règles strictes de l'apprentissage traditionnel classique sont vite apparues pour les artistes du XIXe siècle, comme désuètes et non adaptées à cette nouvelle époque industrielle. La commercialisation pour la première fois des tubes de couleurs, ainsi que l'invention de l'appareil photographique ont poussé les peintres à se réinventer. Passant alors d'une représentation picturale très formelle à la plus libre expression individuelle, et cela en quelques décennies seulement. A trop vouloir se libérer des contraintes et s'émanciper des règles classiques, la plupart des artistes se sont mis à

considérer la technique comme superflue. Son apprentissage s'est donc peu à peu perdu.

Pour constater les conséquences désastreuses de cette radicalisation de l'expression qui a opéré au fil du temps, il suffit de remarquer que des peintures contemporaines sont déjà craquelées, y compris celles d'artistes réputés. La différence d'état de conservation est également une bonne preuve de la dégradation de ce savoir-faire : certaines peintures datant de plusieurs siècles, notamment les peintures sur bois des Primitifs flamands, sont remarquables même après 500 ans. A contrario, certaines œuvres récentes se détériorent du vivant même de l'auteur. Il est d'autant plus regrettable que d'éventuelles restaurations sont parfois impossibles tant les dégâts sont irrémédiables à cause du non-respect de la mécanique des matériaux utilisés. Les supports ne supportent plus, les couleurs ternissent et des craquelures se forment, face au grand désarroi des propriétaires.

Il est certes essentiel de s'affranchir des traditions du passé pour créer l'art de demain, mais pour que ces

chefs-d'œuvre contemporains soient pérennes, des règles techniques doivent être tout-de-même respectées, car de toute évidence, certaines lois de la chimie des matériaux sont irrévocables.

Ce sont ces règles qui sont exposées tout au long de ce livre, conçu comme un guide d'atelier destiné à tous les artistes peintres, amateurs ou professionnels ; débutants ou confirmés. Au départ, ce livre était conçu comme un simple petit guide d'achat sensé expliquer comment faire les bons choix parmi tous les matériaux disponibles aux peintres, mais des questions sont vite apparues : Quelles informations donner, où s'arrêter ? En effet, comment parler des médiums pour la peinture à l'huile sans expliquer la règle du gras sur maigre ? Comment parler du processus de création d'œuvre sans parler des méthodes pour les conserver ? Ne donner qu'une partie des informations semble incohérent et contre-productif, c'est pourquoi, tous les principes de base de la peinture artistique et de ses matériaux y sont présentés et expliqués, tous ceux qui sont essentiels à la bonne pratique de la peinture d'art. Afin peut-être, de

supprimer certaines mauvaises habitudes techniques et pratiques nuisibles aux œuvres peintes, et de ce fait, favoriser la création d'œuvres plus belles et plus durables...

Introduction

Introduction

Dis-moi qui tu es, je te dirai comment peindre !

Parmi la multitude de techniques différentes qui s'offre au peintre, avec pour chacune ses propres caractéristiques, il est parfois difficile d'y voir clair. C'est pourquoi il semble nécessaire de décrire ces diverses techniques picturales afin de les apercevoir avec plus de discernement : aquarelle, huile, acrylique, tempéra à l'œuf ou gouache. Opter pour une technique adaptée à sa personnalité et à ses aptitudes augmentera le plaisir, l'efficacité et l'aisance dans la pratique. Par exemple, une personne dynamique et pleine d'énergie sera probablement malheureuse de peindre un petit format au sujet hautement détaillé, mieux vaut au contraire être quelqu'un de calme et minutieux. Celui qui aime la rapidité d'exécution et le travail de la matière appréciera l'acrylique. Si une personne préfère se trouver au milieu de la nature, alors elle favorisera l'aquarelle. A l'inverse, une personne trouvant son

confort dans la tranquillité d'un atelier à travailler dans le respect des traditions, se plaira probablement à peindre à l'huile. Par conséquent, mieux vaut avoir un aperçu de ces techniques picturales et de leurs particularités plutôt que de se lancer au hasard.

L'aquarelle

Les deux caractéristiques de l'aquarelle sont la réversibilité et la transparence. La réversibilité signifie qu'une fois sèches, les couleurs se diluent à nouveau (teintant toutefois le support). Quant à la transparence, elle représente la définition même de l'aquarelle puisque sa pratique consiste à superposer de légères couches de couleurs transparentes (lavis), sur un support dont la blancheur procure toute la lumière.

L'aquarelle est une technique courante très repandue à travers le monde. Cependant, la culture occidentale la considère à tort comme une technique mineure, moins noble que la peinture à l'huile par exemple. Cette réputation vient probablement du fait qu'elle a été très longtemps utilisée

comme simple technique d'étude. L'histoire de l'art le prouve avec des exemples tels que les études et travaux d'Albrecht Durër au XVe et XVIe siècle. Cette technique permettant une exécution rapide a donc été longtemps considérée comme idéale pour les études, en vue de réaliser l'œuvre finale en peinture à l'huile.

Sa pratique est simple car elle nécessite peu de matériel de base, le kit de démarrage se compose seulement d'une petite boite de 12 couleurs, d'un pinceau en petit-gris, d'un bloc de papier spécial aquarelle puis d'un godet d'eau. Cette simplicité fait de l'aquarelle la technique typique des peintures en plein air et des carnets de voyages. En effet, des boites de couleurs en format de poche sont proposées à la vente avec un pinceau intégré et des couleurs solidifiées (sous la forme de petits cubes se diluant au contact de l'eau, appelés godets). Leurs propriétés (réversibilité, rapidité de séchage) combinées à cette facilité de transport rendent alors la peinture en extérieur aisée. Les tubes quant à eux sont pratiques lors de la réalisation de formats relativement grands, de plus les couleurs sont plus

intenses et lumineuse encore, mais l'inconvénient réside dans cette nécessité d'avoir une palette.

Il existe quelques produits et accessoires complémentaires qui permettent d'étendre les possibilités d'exploitation et ainsi obtenir de meilleurs résultats grâce à une technique un peu plus élaborée. Ces compléments sont abordés dans le chapitre V : *Auxiliaires pour la gouache et l'aquarelle.*

L'aquarelle est une technique délicate qui demande une certaine anticipation dans sa pratique. Chaque touche est importante car il n'y a pas vraiment de rectification possible. C'est pourquoi malgré sa simplicité d'utilisation, elle reste toutefois assez difficile à maîtriser complètement.

La gouache

La gouache et l'aquarelle sont sœurs étant toutes deux fabriquées à partir du même liant : la gomme arabique. Les différences résident uniquement dans l'opacité des teintes. La gouache permet de réaliser des aplats de couleurs couvrants impossible

à obtenir avec de l'aquarelle. La souplesse, la finesse, la résistance et l'intensité des couleurs varient énormément selon les gammes (scolaires, débutantes ou professionnelles). Les écoles utilisent effectivement cette peinture pour ses propriétés telles que la simplicité, la rapidité de séchage et la réversibilité qui la rend très facile à nettoyer. En tant que débutant, mieux vaut employer des couleurs de la gamme dite « fine », la qualité sera plus intéressante que la gamme scolaire, qui propose quant à elle une qualité aussi basse que son prix.

Les couleurs professionnelles appelées « extra-fines », offrent un rendu digne des plus grands artistes. Des couleurs intenses, couvrantes, éclatantes et résistantes à la lumière. La gouache est idéale pour les décorateurs, illustrateurs ou miniaturistes. Il faut savoir que la gouache de qualité ne se présente qu'en tube, c'est là le seul moyen d'obtenir l'opacité et l'intensité.

L'acrylique

Simple, rapide et aux possibilités immenses, l'acrylique est le produit typique de notre époque contemporaine. Ce produit a été créé industriellement dans les années 1950 aux États-Unis, puis s'est rapidement propagé dans le monde entier grâce à ses capacités et ses qualités qui ont provoqué une révolution chez les artistes à ce moment-là, en permettant des traitements artistiques totalement inédits.

L'acrylique est une résine plastique. Mélangée avec des pigments, la peinture ainsi obtenue se dilue à l'eau, se solidifie, devient lessivable, reste stable et permanente. C'est pourquoi mieux vaut porter un tablier et protéger son espace de travail lors d'une séance de peinture. C'est une technique qui est parfaite pour les artistes pluridisciplinaires, en effet, elle accroche sur toutes les surfaces poreuses et absorbantes : Bois, cartons, papier, toile, textile, etc. Elle peut être utilisée en détails fins sur une toile, en aplats avec un rouleau ou bien même en dripping, en coulures ou autres

méthodes expérimentales. Toutes les possibilités sont permises avec la peinture acrylique, sans règles à respecter ni risques d'altérations dommageables pour l'œuvre puisque sa composition chimique offre une naturelle stabilité. L'acrylique est naturellement satiné, légèrement pâteuse, certaines couleurs sont opaques, d'autres transparentes, étant une peinture à l'eau son séchage est rapide donc la superposition des couches se fait aisément. Et comme à notre époque on en veut toujours plus, d'innombrables médiums sont disponibles, lui conférant alors tous les aspects et textures souhaités.

La tempera à l'œuf

Cette technique est en quelque sorte l'ancêtre de l'utilisation de la peinture à l'huile que nous connaissons aujourd'hui. Elle si ancienne que ses traces ont été retrouvées datant de l'Égypte antique, également chez les byzantins ainsi qu'à l'époque médiévale. Puis au XVe siècle, elle a cédé sa place petit-à-petit à la peinture à l'huile qui a permis d'élargir le champ des possibles.

La tempera à l'œuf est une émulsion de type « huile dans l'eau », c'est-à-dire qu'elle se dilue à l'eau alors que son liant, le jaune d'œuf, est « huileux ». La présence du jaune d'œuf donne un film permanent et d'une grande solidité, car insoluble dans l'eau et la plupart des solvants. La stabilité de cette émulsion a fait ses preuves puisque les peintures et icônes médiévales réalisées avec cette technique sont bien souvent dans un parfait état de conservation encore aujourd'hui.

Les couleurs sont à appliquer par hachures car la tempéra sèche très rapidement et il devient impossible de tenter quelconque modification et difficile de créer de grands aplats ou dégradés. Ce procédé ressemble à l'usage des crayons de couleurs, dont les coups doivent être superposés afin de créer une zone uniforme. De plus les hachures doivent se limiter à un seul passage car sinon la couche picturale précédente se met à tirer, s'empâter ou se désagréger. La pratique est ardue mais le résultat est du plus bel effet car les teintes sont incomparablement lumineuses. C'est donc une technique

traditionnelle qui nécessite un certain savoir-faire. Mieux vaut être délicat, rigoureux et patient, surtout si le format est assez grand.

La peinture à l'huile

Les origines de cette technique à ouvert de grands débats. En effet, d'aucuns disent que la peinture à l'huile a été créée par les frères Van Eyck au XVe siècle. Cependant, des traces de peintures composées d'huile ont été retrouvées et datées antérieurement à cette époque. L'emploi d'une peinture composée d'huile est donc très ancien, sa technique n'a cessé d'évoluer au fil du temps, il est alors impossible de donner une date précise. Les frères Van Eyck sont plus précisément les inventeurs de la peinture à l'huile moderne, telle qu'on la connaît aujourd'hui.

Cette peinture est composée de pigments et d'huile siccative (celle-ci durcit naturellement au contact de l'air). C'est la présence de l'huile qui confère à cette peinture toute sa brillance et sa profondeur. Elle peut en effet être utilisée en fin glacis transparent, en empâtement, en aplats

ou avec précision. De plus, contrairement aux autres techniques ses teintes restent identiques après séchage, même si parfois certaines se matifient (phénomène des embus), l'application d'un vernis leur redonnera tout leur éclat.

Malgré tout, la peinture à l'huile est indubitablement la technique la plus complexe, car sa stabilité et sa conservation dans le temps ne tiennent qu'au bon respect de quelques règles relevant de la chimie des matériaux. Notamment la règle du gras sur maigre *(voir page 119)*, ainsi que les temps d'attentes avant l'application du vernis *(voir page 144)*. De toutes les techniques citées précédemment, elle est également la plus coûteuse et la plus nocive. L'essence est l'unique solvant/diluant des huiles et résines employées dans la composition de cette peinture, il est donc important que l'atelier soit ventilé. Toutefois, son potentiel et ses grandes qualités lui ont permis d'avoir été, et encore aujourd'hui, la peinture de prédilection des grands maîtres de l'art occidental.

Chapitre I
Les supports

Le support est la structure qui va recevoir la couche picturale, et pour que la peinture se conserve correctement à travers le temps, il doit être résistant, stable et durable. C'est pourquoi le choix du support et sa préparation sont de la plus haute importance au sein du processus de création. Les supports peuvent être rigides comme le bois ou souples comme la toile et le papier.

Le papier

Un papier se caractérise par sa trame, son poids et son absorptivité. Ces critères sont déterminés lors de la fabrication par le choix de la fibre (très souvent cellulosique), la quantité de colle utilisée, ainsi que le processus d'élaboration (en cuve, en machine, pressé à chaud ou à froid par exemple). Pour qualifier son poids, on parle alors de "grammage", qui est le poids du papier par mètre carré. Plus le papier est lourd, plus il est épais et résistant (à l'humidité, aux chocs, déchirures, etc.).

Le choix du papier se fait en fonction de la technique pratiquée. Chacune des techniques a ses propres spécificités, et s'il existe autant de choix de papier dans le commerce, c'est justement pour satisfaire toutes les envies et les besoins.

Pour les techniques à l'eau

Le support doit pouvoir résister à l'humidité et doit être tendu afin de ne pas gondoler. Le papier idéal pour l'aquarelle est du 300gr. Il existe sous

trois genres : grain satiné, grain fin et grain torchon. Ces différents termes définissent l'aspect et la porosité donnant un rendu différent à l'œuvre. Le grain satiné est le plus lisse des trois, tandis que le grain torchon a l'aspect très brut, c'est-à-dire poreux et texturé.

Les papiers sont commercialisés dans de multiples formats pouvant aller jusqu'au rouleau d'environ 2m x 10m. Les papiers d'Extrême-Orient (Japon, Chine, Inde) sont adaptés à ces techniques à l'eau, ils sont résistants et absorbants tout en étant d'une grande finesse et d'une grande légèreté. Quant aux papiers de couleurs à fort grammage, ils produisent de beaux effets lorsqu'ils sont utilisés avec de la gouache, celle-ci étant opaque et couvrante.

Pour l'huile

L'idéal est le papier tramé comme une toile, spécifiquement apprêté pour cette technique. Sa composition lui permet de résister à l'huile et aux solvants. On le trouve en bloc, à l'unité ou en rouleau, tout cela dans différents

formats. Il est fortement conseillé de maroufler le papier sur un support rigide pour une bonne conservation de l'œuvre, sinon les mouvements du papier endommageront la couche picturale déjà très fragile.

La toile

L'usage de la toile en tant que support de peinture a toujours existé. A l'époque médiévale, les peintres devaient se fournir chez les fabricants de voiles pour bateaux ou de sacs, ceux-ci étant composés alors de chanvre, de lin ou de jute. C'est une des raisons pour lesquelles les panneaux de bois ont été privilégiés à cette époque, ils étaient davantage accessibles, résistants et stables. Au XVe siècle, l'apparition des machines à tisser inverse la tendance et permet de commercialiser à plus grande échelle la toile qui devient alors le support principal des peintres.
Contrairement au bois, la toile permet facilement le transport de grands formats. Cependant elle a l'inconvénient d'être fragile, sa souplesse provoque des

tensions néfastes pour la couche picturale. C'est pourquoi il est important de bien la tendre sur un châssis ou de la maroufler sur un support rigide. La pratique qui consiste à rouler la toile est définitivement à proscrire, il n'y a pas de pire méthode pour créer des réseaux de craquelures.

Dans le commerce, les toiles vendues au mètre ou au rouleau (environ 2mx10m) sont brutes, elles nécessitent donc une préparation préalable avant l'application de la peinture (voir la fin de ce chapitre). En revanche, les toiles déjà tendues sur châssis sont prêtes à l'emploi et disponibles dans de nombreux formats.

Il existe différentes sortes de toiles : le coton, le lin et le synthétique qui sont préférables pour les beaux-arts, tandis que le chanvre et le jute sont désormais davantage utilisés par l'industrie ou la décoration. C'est la régularité de la trame et la solidité des fibres qui déterminent la qualité.

Le lin
La trame est serrée, les fibres sont solides, résistantes et absorbantes. Elle est un excellent support pour les beaux-

arts car une fois tendue sur un châssis, ses mouvements sont limités. Il y a donc peu de tensions. Ces propriétés lui valent d'être par conséquent la plus onéreuse.

Le coton
Bien que les toiles de coton de 410g/m2 soient d'excellents supports pour la peinture, les toiles tendues sur châssis et prêtes à l'emploi du commerce sont bien souvent de qualité inférieure. Les fibres sont relativement souples, la toile se détend assez facilement, ce qui en fait un support délicat. C'est pourquoi, mieux vaut éviter de peindre trop en épaisseur et éviter les variations d'humidité. La finesse de sa trame et son prix relativement bon marché en font une toile tout de même très appréciée.

Le polyester
Cette fibre étant synthétique, les qualités qu'elle a à offrir ne se retrouvent ni dans le coton, ni dans le lin. Sa quasi neutralité face à l'humidité et la résistance de sa fibre, en font la toile la plus stable et la plus durable. Malheureusement, elle n'est pas

davantage mis en avant car d'après Ray Smith, la raison pour laquelle les fabricants de toiles pour artistes ne se concentrent pas plus sur cette toile polyester, est qu'il leur faudrait passer du domaine de l'industrie textile à celui de l'industrie chimique...

Le chanvre et le jute étaient jadis utilisés comme support pour la peinture, mais de nos jours, ces toiles plaisent bien mieux aux décorateurs ou industriels qu'aux artistes. En effet le grain est gros, la trame est irrégulière, mais les fibres sont cependant solides. Tendues sur un châssis le résultat est loin d'être satisfaisant, en revanche marouflées sur un support rigide, la surface est alors appréciée par certains peintres notamment grâce à ce grain épais et cette trame grossière permettant alors de beaux effets de texture.

Le bois

Comme la toile, le bois a toujours été un support pour la peinture. Le mot "tableau" vient d'ailleurs de tabula qui signifie "table, planche". Autrefois, les panneaux étaient fabriqués à partir de bois véritable provenant de diverses essences d'arbre. Dans l'Antiquité, les égyptiens utilisaient du bois de cèdre ; les romains employaient du peuplier, du tilleul et du saule ; quant au nord de l'Europe, ils utilisaient en revanche du chêne étant plus résistant à l'humidité.

Notre époque propose de très bons dérivés assurant une pérennité de la couche picturale grâce à une composition régulière et à un traitement contre les vers et autres parasites. Le contre-plaqué, le médium (ou MDF), l'aggloméré, etc. sont disponibles dans tous les magasins de bricolage. Ces panneaux sont composés de fibres, de plis ou de lamelles de bois, collés avec de la colle synthétique. Ce procédé rend les panneaux plus denses donc plus résistants et plus stables car dénués de nervures, de grains ou de sève. Étant moins hygroscopique que le bois naturel, le bois industriel est par

conséquent un peu moins sensible à la déformation (courbure, rétrécissement).

Quoi qu'il en soit, le bois se doit d'être correctement apprêté avant tout application de peinture, et cela dans l'unique but d'assurer un rendu satisfaisant et une bonne conservation. Comme pour la toile, l'encollage du panneau se fait sur les deux côtés. Cette préparation servant d'isolant, le bois est ainsi hermétiquement protégé, et donc aucunement néfaste pour la peinture. De plus, l'épaisseur choisie doit être proportionnelle à la dimension du panneau : plus le format est grand, plus il doit être épais. Mais pour éviter une lourdeur très difficile à transporter pour les grands formats, mieux vaut utiliser des panneaux plus fins et les coller ensuite à un châssis ou bien les fixer à un encadrement afin de minimiser le risque de courbure.

Les autres supports

Le bois, le papier et la toile sont les principaux supports employés dans le domaine des Beaux-arts. Il existe

cependant d'autres matériaux, mais à cause de leur fragilité, leur non-adhérence ou encore leur trop forte absorptivité, ils se doivent d'être préalablement nettoyés, dégraissés et préparés.

La peinture à l'huile adhère naturellement sur les surfaces très lisses, comme le verre par exemple, là où les autres peintures n'accrochent pas. Des plaques de cuivre abrasées étaient utilisées pour cette technique au XVIe et XVIIe siècle, mais la dilatation du métal en présence de chaleur s'est avérée nuisible pour la couche picturale. A moins que le métal soit revêtu d'un apprêt spécifique, il est à proscrire pour toutes les techniques à l'eau pour cause d'oxydation.

L'utilisation du fiel de bœuf favorise l'adhérence des lavis, aquarelles et gouaches sur supports lisses. La pierre, le plâtre, la terre cuite et autre matériaux poreux sont également des supports employés mais étant très absorbants, les couleurs se matifient et diminuent en intensité. Pour remédier à cela, tout comme la toile et le bois, l'étape de préparation s'avère alors très utile et efficace.

La préparation des supports

La survie d'une œuvre dépend de trois éléments : son environnement, ses matériaux et sa fabrication. Certains supports sont trop absorbants, fragiles et sensibles, favorisant alors les craquelures, les changements de tons, les moisissures etc. Si le support est mauvais alors c'est l'œuvre entière qui en subira les conséquences. Ces dommages naturels peuvent pourtant être évités ou du moins être ralentis dans leur processus grâce aux bons gestes : l'encollage et l'enduction.

Après avoir choisi le support, la deuxième étape est la préparation, commençons par l'encollage. Que ce soit avec de la colle de peau de lapin ou de la colle acrylique, l'encollage va permettre d'uniformiser le support, de le rigidifier et de l'isoler totalement des attaques extérieures (humidité, bactéries, etc.), ainsi que minimiser les risques de craquelures, moisissures, embus et autres problèmes du genre. Certes l'encollage est efficace, mais son application est délicate car aucun fil de trame ne doit être épargné, sinon des

lacunes, gouttes ou surépaisseurs se verront inévitablement. Tous les supports vierges, principalement le bois et la toile, doivent être encollés, et des deux côtés pour les panneaux de bois qui plus est, afin de réduire les risques de courbure.

Une fois l'encollage sec, vient le moment de poser le gesso. Cet enduit est un mélange de colle et de charge blanche. Voici ses quatre fonctions :
- **La protection**. C'est lui qui va recevoir et absorber la peinture avec tous ses liants et médiums, et non le support directement. Celui-ci est donc par conséquent protégé comme un noyau à l'intérieur de son fruit.
- **L'équilibre de l'adhérence**. En effet, il permet de créer une accroche sur les surfaces imperméables et au contraire d'atténuer la trop grande absorptivité de certaines surfaces trop poreuses.
- **La luminosité.** La blancheur du gesso procure de la lumière aux travers des couleurs transparentes ou semi-transparentes.
- **La texture**. Le gesso permet de créer

l'effet désiré sur la surface du support étant facile à travailler ou à poncer.

La préparation traditionnelle

La méthode traditionnelle d'encollage réside dans l'utilisation de la colle de peau de lapin (anciennement appelée colle Totin, nom du fabricant). Cette colle a une très bonne adhérence, ne jaunit pas et est réversible à l'eau, caractéristique d'ailleurs très appréciée des restaurateurs d'œuvres d'art. Mais cette sensibilité à l'humidité a tendance à provoquer des moisissures et des assouplissements de la toile, par conséquent des dégâts irrémédiables pour la couche picturale. Avec une telle préparation, mieux vaut peindre à l'huile.

> Selon Xavier de Langlais : « *la sensibilité de la gélatine à l'humidité et sa coagulation rapide dès que la colle cesse d'être chaude sont les deux grands défauts de ce produit* ».

D'autres colles du même genre existent, telle que la colle de parchemin ou la

colle de poisson, mais ces dernières sont moins courantes, utilisées généralement dans des cas particuliers.

- Tout d'abord, laisser gonfler la colle de peau dans de l'eau froide pendant 24h dans un récipient propre et hermétique. Pour l'encollage d'une toile ou d'un panneau de bois : prévoir 70gr à 100gr de colle de peau pour 1 litre d'eau, et pour l'encollage d'un papier : 40 à 60gr par litre d'eau.

- Ensuite, il faut la faire chauffer au bain-marie. Attention de bien surveiller l'opération car la colle doit être appliquée tiède : froide elle ne colle pas et bouillie elle ne colle plus. L'application se réalise avec un spalter ou un couteau, le séchage doit être naturelle, il faut éviter le sèche-cheveux. L'excédent se conserve dans un récipient hermétique au frais jusqu'à 5 jours. Au-delà, des risques de pourrissement ou de moisissure pourraient intervenir.

La seconde étape de la préparation consiste à enduire le support d'un enduit appelé gesso. Le

gesso traditionnel est un mélange de trois ingrédients en proportions égales : craie (blanc de Meudon ou d'Espagne), colle de peau tiède (mélangée préalablement à 70-100gr/litre) et eau. Il est nécessaire de remuer jusqu'à obtenir un mélange d'aspect crémeux, en évitant toutefois au maximum la formation de bulles d'air. Pour cela, il suffit de remuer doucement puis de laisser reposer le mélange pendant quelques minutes avant son utilisation.

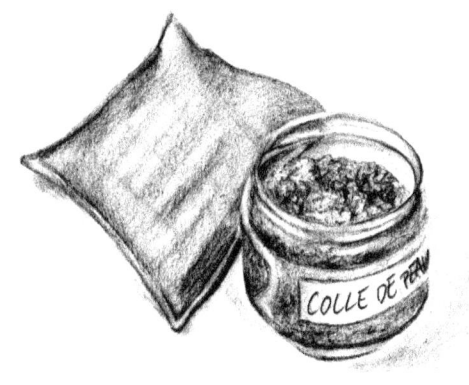

La préparation moderne

Bien le temps ait prouvé l'efficacité de la colle de peau, son utilisation n'en est pas moins complexe. Cette colle de peau est remplacée de nos jours par une préparation bien plus simple et pratique : le liant universel. Ce produit à base de résine acrylique prêt-à-l'emploi est apte à recevoir tout type de peinture.

Il faut cependant bien différencier les liants des colles acryliques. Notamment car les liants sont plus souples et sont testés par les fabricants pour leur comportement avec les pigments, ce qui n'est pas le cas des colles. Donc mieux vaut privilégier les liants acryliques, bindex ou binder, plutôt que des colles acryliques.

Pour un bon encollage, il est préférable d'appliquer plusieurs couches fines plutôt qu'une seule épaisse, cela favorise l'uniformisation. Pour cela, le liant acrylique peut être dilué avec un peu d'eau. Pour l'application, une large brosse, un spalter ou un couteau font l'affaire.

En ce qui concerne l'enduction, le gesso à base d'acrylique est l'enduit

idéal car il est facile d'utilisation et disponible en prêt-à-l'emploi dans tous les magasins spécialisés. Généralement blanc, il existe aussi des variantes en noir ou transparent. Il s'applique au couteau, à la spatule, à la brosse ou au spalter, en plusieurs couches fines plutôt qu'une seule épaisse. Étant un produit aqueux, son temps de séchage est très court.

Ces étapes de préparation sont nécessaires à la pérennité de l'œuvre. L'artiste qui décide de peindre directement sur une toile ou panneau de bois vierge attiré par l'aspect brut et la teinte naturelle, doit prendre conscience des risques encourus pour son travail. Avec le temps l'aspect du bois, du papier ou de la toile change de teinte, ces supports ont tendance naturellement à jaunir ou à foncer, l'harmonie de l'œuvre en sera déséquilibrée. Si l'œuvre se détériore, il n'en sera que de la responsabilité de l'artiste. Pour une étude, il est possible de s'en contenter, mais pas pour une œuvre d'art. Le résultat sera médiocre et le temps, même à court terme, jouera en sa défaveur.

Tendre une toile sur un châssis

Une toile bien tendue ne doit avoir ni pli, ni souplesse et avoir le "droit fil". La conservation n'en sera qu'améliorée.
La pince à tendre est indispensable puisque sa largeur permet de tenir et de tirer sur la toile sans risque de perforation ou de déchirure. Donc plus elle est grande, mieux c'est. Les clous utilisés sont les même que ceux des tapissiers (des semences). Des agrafes conviennent également très bien.

Il est conseillé de réaliser cette pratique à l'horizontale, le châssis posé sur une table par exemple. Ensuite s'assurer que la trame soit bien parallèle au châssis ("droit fil"). Le premier clou est planté au centre du côté du châssis le plus long. Puis ensuite le côté opposé. Ainsi de suite comme sur le schéma ci-dessous en terminant toujours par les coins.

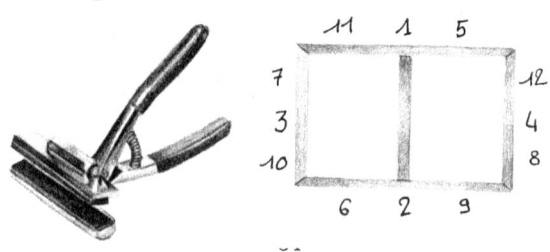

Chapitre II
Les pinceaux

Dans l'immensité de choix qui s'offre au peintre, c'est la forme, la taille et le poil qui vont déterminer le rôle et l'utilisation de chacun des pinceaux. S'il en existe autant, c'est pour que tout le monde trouve celui en adéquation avec ses besoins. Faire le bon choix dépend de plusieurs facteurs : d'une part la technique utilisée, l'aquarelle ou l'huile ne requièrent pas les mêmes nécessités ; ensuite la manière de peindre, les poils seront différents pour des touches délicates ou des forts empâtements ; et enfin le but, c'est l'application et le sujet qui déterminent la forme et la taille du pinceau.

Selon la technique

Pour les lavis et l'aquarelle

Peindre à l'aquarelle nécessite un pinceau d'une grande maniabilité, ayant une forte capacité à absorber et à retenir l'eau en permanence. L'idéal pour les lavis et techniques aqueuses sont les petits-gris et les martres car ces poils stockent l'eau créant une sorte de réservoir. Ils sont également d'une grande douceur et d'une grande finesse tout en étant résistants. En effet, ils peuvent se plier à la moindre pression et ensuite retrouver leur forme initiale. Avec ces propriétés, toutes les formes de touches sont réalisables très facilement, des lignes très fines jusqu'aux aplats. Bien nettoyés et entretenus, ces pinceaux ont une durée de vie extraordinaire. Ils sont onéreux mais c'est un réel investissement puisque les meilleures qualités sont inusables, un excellent pinceau de ce genre peut être gardé à vie.

Les petit-gris sont des écureuils du grand Nord (Russie ou Canada), sur

lesquelles sont prélevés les poils provenant de la queue. Ceux-ci sont très appréciés pour leur réactivité face à l'eau, en revanche mieux vaut ne pas les utiliser pour les peintures à bases de solvants car ils ne résisteraient pas bien longtemps.

Quant à la martre, les poils sont prélevés de la queue de cet animal pour sa finesse, sa douceur, son élasticité et sa résistance même aux solvants. La meilleure qualité est appelée Kolinsky, les poils de ces derniers proviennent de martres vivant en Sibérie offrant alors une résistance encore plus grande.

Pas d'inquiétude à avoir pour ces espèces animales cependant, car il existe dans le commerce de plus en plus d'équivalents en synthétique, offrant la même douceur, souplesse, absorptivité et nervosité, à moindre coût.

Pinceau en petit-gris

Pinceau en martre

Pour l'acrylique

Les pinceaux en poil synthétique conviennent parfaitement. Composés généralement de nylon ou de perlon ils proposent différentes souplesses et nervosités. Un très grand choix s'offre donc au peintre permettant la réalisation de fines lignes régulières, comme de larges touches ou encore de forts empâtements. Les spécificités des pinceaux en synthétique sont si nombreuses que tous les usages sont rendus possibles. De plus, le rapport qualité/prix en fait un produit très attractif.

Cependant, il est impératif de bien nettoyer ses pinceaux après usage avec de l'eau et du savon tant que l'acrylique est encore fraîche, car étant permanente, une fois sèche elle se durcit et rigidifie complètement le poil.

Pour l'huile

Les fibres synthétiques tout comme les poils naturels sont utilisables, hormis les petits-gris. Les poils naturels provenant du putois, de l'oreille de bœuf, du poney ou du

blaireau (kevrin) offrent à la peinture à l'huile une facilité et un usage agréable. Ces pinceaux sont traditionnels, résistants, doux et nerveux à la fois.

Selon la manière de peindre

Précision et détails

L'important est d'avoir un pinceau aux poils souples et au manche court. Un manche court est important pour réaliser un travail de précision car le pinceau est alors plus léger, plus maniable et l'artiste est au plus près de son support. Quant au choix du poil, plus il est doux, plus le tracé est fin et délicat. Un poil trop dur laisse des traces de son passage dans la pâte picturale, ce qui donne un résultat assez grossier lorsque l'on cherche à obtenir un travail de finesse.

Aplats et des empâtements

Dans ce cas au contraire, mieux vaut utiliser un pinceau aux poils durs

avec un manche long. Ce dernier critère permet de prendre plus de distance par rapport au support, donc d'avoir plus de souplesse dans les gestes et un certain recul sur l'effet obtenu.

Les pinceaux en soie de porc proposent un poil dur et résistant. Bien souvent ils sont décrits comme étant les pinceaux indispensables pour la peinture à l'huile, mais il est rarement précisé qu'ils sont indispensables seulement si l'on peint en empâtement. Car ils sont certes efficaces pour les effets de relief, le travail de la matière et pour étaler la peinture en touche épaisse, en revanche, ils sont à proscrire pour un travail délicat compte tenu de la dureté de la soie de porc qui laisse des traces dans la pâte.

De plus, la rigidité relative des poils a la fâcheuse tendance à les plier de tous les côtés, et ceci est malheureusement irrécupérable. Certains pinceaux synthétiques sont parfois préférables car ils sont tout aussi rigides mais plus nerveux, donc les poils conservent mieux leur forme d'origine.

Selon la forme

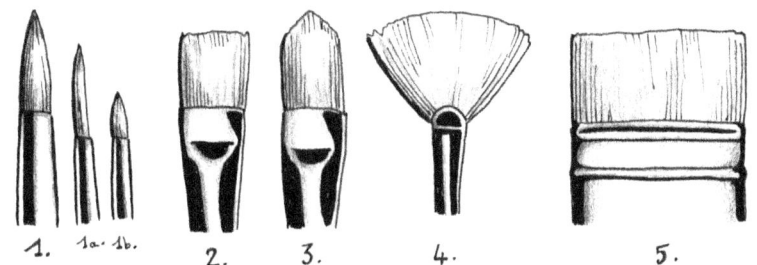

1. Brosse ronde ; 1a. Traceur ; 1b. Pinceau à retouche ; 2. Brosse plate ; 3. Usé bombé (ou langue de chat) ; 4. Éventail ; 5. Spalter

La forme du pinceau détermine la touche et le rendu. Il est par exemple inutile de tenter de réaliser un aplat régulier avec une brosse ronde, ce serait une perte de temps et d'énergie. Une brosse plate ou un spalter conviennent mieux. La maîtrise de cet outil doit être indispensable à tous peintres, on apprend bien à écrire en dessinant les lettres jusqu'à ce que leurs formes deviennent un automatisme pour notre esprit. L'apprentissage du pinceau est bien souvent négligé, pourtant maîtriser les lignes fines et régulières, les aplats uniformes ou encore les dégradés,

permet plus d'efficacité et de facilité lors de la création d'une œuvre. Une brosse plate peut non seulement exécuter des aplats et des touches épaisses, mais elle peut également tracer des cercles nets, des points, ainsi que des lignes fines, en utilisant le coin ou la tranche. Il n'est donc pas nécessaire de s'encombrer d'une multitude de pinceaux, il suffit simplement d'avoir les bons et de savoir les maîtriser.

Longues lignes fines et régulières (Figure 1, 1a)
Il n'y a rien de mieux qu'un traceur, ce pinceau rond aux poils doux et longs, parfois même très longs. Ils sont maniables, leur pointe est fine et élancée. Plus les poils sont longs, meilleure sera la réserve de peinture, c'est pourquoi celle-ci doit être suffisamment fluide pour pouvoir être transportée et appliquée sur la durée.

Retouches précises et détails (Figure 1, 1b)
Le poil peut alors être très court, et quand tel est le cas, ces brosses rondes sont appelées les pinceaux à retouche.

Aplats (Figure 2, 3 et 5)

Ceux-ci sont réalisés à l'aide d'une brosse plate, d'un usé-bombé (langues de chat) ou d'un spalter. Le choix sera entre autre déterminé d'après la surface et les contours. Le spalter est en effet idéal pour les fonds ou les grands aplats, les brosses plates conviennent aux angles, tandis que les usés-bombés sont appréciés pour des contours arrondis.

Fondus et effets (Figure 4)

L'éventail prend ici tout son sens. Ce pinceau permet d'égaliser la surface en effaçant les traces de poils dans la pâte, surtout quand il est en blaireau (kevrin) ou en synthétique. Lorsque ses poils sont durs, comme ceux en soie de porc, des effets peuvent être créés en balayant le support. Un effet d'herbe ou de feuillage par exemple peut être ainsi facilement obtenu.

La gamme de prix des pinceaux est très large, elle varie selon la taille, le poil et bien évidemment la qualité. Par exemple un petit pinceau synthétique peut coûter moins de 1€ tandis qu'une brosse en martre ou un gros pinceau en petit-gris peut s'élever à plus de 180€. Comme dans absolument tous les domaines, la qualité a un prix. Un pinceau de qualité résiste dans le temps, est agréable à utiliser et permet plus de facilité dans l'exécution. En revanche un pinceau bas-de-gamme perd rapidement ses poils et ces derniers se plient par manque de nervosité. Ils deviennent donc inutilisables et demandent à être renouvelés régulièrement. Mais la qualité n'est pas l'unique facteur de la durée de vie d'un pinceau, celle-ci dépend avant tout de son entretien.

Lignes fines et régulières - Brosse ronde et traceur - figure 1, 1a p.43.

Retouches précises et détails - Pinceau à retouche - figure 1b p.43

Aplats - Brosse plate, usé bombé ou spalter - figures 2, 3 et 5 p.43

Fondus et effets - pinceau éventail - figure 4 p.43

L'entretien du pinceau

C'est une étape essentielle de la vie dans un atelier puisqu'elle permet de protéger l'un des outils les plus importants du peintre, pourtant cette pratique reste bien trop souvent négligée ou minimisée. En effet, le pinceau est un outil indispensable mais malheureusement très fragile, donc pour qu'il garde tout son potentiel, son nettoyage doit être fait consciencieusement. Cette étape est souvent considérée comme ennuyeuse mais elle est primordiale à la durée de vie du pinceau, à la qualité de la touche et aussi probablement à la bonne tenue du porte-monnaie.

Nettoyer un pinceau prend un temps plus ou moins long selon les poils et les peintures qu'il contient. Les techniques réversibles comme la gouache et l'aquarelle ne posent pas réellement de problèmes puisque la peinture se dilue de nouveau au contact de l'eau. En revanche, mieux vaut ne pas laisser sécher les pinceaux imbibés d'acrylique ou d'huile, ils seront alors quasi

irrécupérables. C'est pourquoi après chaque séance, avec un bon nettoyage en profondeur le pinceau retrouvera sa splendeur originelle.

Première étape
Celle-ci n'est valable que pour les pinceaux contenant de la peinture à l'huile. Cette étape consiste à laver les brosses et pinceaux à l'essence (white spirit, pétrole ou térébenthine) afin d'éliminer autant que possible la pâte picturale qui s'y trouve. Il suffit pour cela de les tremper dans l'essence, secouer énergiquement les pinceaux dans le fond du récipient puis de les essuyer avec un chiffon. En renouvelant l'opération de la sorte jusqu'à ce que les poils soient dégorgés au maximum.

Deuxième étape
Celle-ci concerne absolument toutes les peintures. Le pinceau est alors frotté directement contre un savon sous un filet d'eau, tiède de préférence, car l'huile résiste à l'eau froide et la chaude pourrait dissoudre la colle se trouvant dans la virole.
Pour un nettoyage efficace en profondeur, maintenir le savon dans le

creux d'une main, et le pinceau face au savon dans l'autre. En exerçant une légère pression, les poils s'écartent en formant comme une auréole autour de la virole. Il suffit alors de tourner le manche délicatement sur lui-même, sans forcer. De cette manière le savon pénètre et agit au mieux. Une mousse apparaît de ce fait fortement colorée par la peinture qu'elle vient de capturer.

Il est important de continuer l'opération jusqu'à ce que cette mousse redevienne incolore. Cela signifiera que le pinceau est totalement propre, la peinture ayant été complètement retirée. Cette méthode de nettoyage n'est valable que pour les poils souples évidemment. Les poils durs, comme les soies de porcs, sont à frotter délicatement contre le savon en prenant soin de ne pas les plier.

Troisième étape

Après avoir rincé le pinceau, il y a une ultime étape à accomplir avant de le laisser sécher, il s'agit de la vérification. Cela consiste à presser du bout des doigts les poils du pinceau en exerçant une pression de la virole jusqu'à

l'extrémité. L'eau qui en sort doit être parfaitement claire, si elle est encore un peu colorée alors c'est le signe que le nettoyage doit être recommencé.

Une fois terminé, il est important de redonner aux poils leur forme initiale et de laisser sécher le pinceau à plat et non à la verticale. Ce processus de nettoyage prend du temps mais son efficacité le rend indispensable pour un matériel durable, une utilisation agréable et une conservation de la pureté des teintes.

Chapitre III
Les peintures

Une peinture par définition est le résultat obtenu d'un mélange entre des pigments et un liant. Les pigments déterminent la couleur, tandis que le liant détermine le genre (huile, aquarelle, acrylique…).

Compte tenu du très grand choix de peintures prêtes à l'emploi qui s'offre au peintre, mieux vaut comprendre leurs différences afin de bien s'orienter. En effet, les qualités, les tarifs et les caractéristiques varient selon les marques ; un fabricant propose bien souvent plusieurs gammes au sein d'une même catégorie. De plus selon les marques, les couleurs peuvent être plus ou moins fluides ou siccatives, car cela dépend de la fabrication. Avec autant de diversité, chacun trouve la peinture qui lui correspond, encore faut-il arriver à se repérer.

Les fines et les extra-fines

Les deux éléments qui déterminent la qualité d'une peinture sont d'une part le taux de pigments purs utilisés, puis la finesse du broyage. En effet, plus le broyage est élevé plus les grumeaux ou agglomérats sont supprimés, la pâte devient alors lisse, homogène et uniformément colorée. De la même manière, plus le taux de pigments purs est élevé, plus la couleur sera intense et résistante à la lumière.

Les catégories dites "fines" ou "extra-fines" déterminent de la finesse du broyage. Mais pas seulement puisqu'elles précisent également la qualité de la peinture, celle-ci étant relative au pouvoir couvrant, à la résistance dans le temps et à la saturation des couleurs.

Les fines

Les peintures « fines » (appelées aussi "études") ne sont pas composées que de pigments purs puisqu'un pourcentage de charge y est ajouté lors

de la fabrication. A savoir que les charges sont des poudres naturelles donnant de la consistance sans modifier la teinte (tels que la craie et le talc par exemple). Ajouter des charges lors de la fabrication permet de diminuer la quantité de pigment, et donc par conséquent baisse le coût de production. Toutefois le rapport qualité/prix reste très intéressant, la peinture "fine" est une gamme très appréciée, notamment par les artistes aux petits-budgets, par les étudiants, les amateurs ou les débutants. Certains professionnels les utilisent également pour leurs ébauches.

Les extra-fines

La peinture "extra-fine" quant à elle, a un taux de pigments purs élevé et un broyage extra-fin. Cette qualité est donc la meilleure. Ses couleurs, proposées en très grand choix, sont toutes résistantes, intenses et éclatantes. Cette gamme est vivement conseillée pour les professionnels et tous ceux désireux de créer des œuvres destinées à la pérennité. Comme pour beaucoup de choses, la qualité a un prix,

alors mieux vaut prévoir un budget conséquent lorsqu'on désire acquérir un nombre important de couleurs de cette gamme.

Les séries

Tous les consommateurs de peintures artistiques ont sans nul doute remarqué que les prix des tubes dans le commerce ne sont pas basés sur un prix unique, mais selon des séries. La raison à cela est la variation des coûts de fabrication relatifs à la valeur des pigments.

Les pigments sont des charges colorées de différentes origines : naturelles (minérales, végétales, animales) ou artificielles. Autrefois les pigments utilisés étaient bien évidemment naturels, pour un emploi plus aisé l'homme les a rendu progressivement artificiels ; puis depuis l'ère industrielle du XIXe siècle, les pigments sont fabriqués pour la quasi totalité en laboratoire.

C'est donc leur origine et leur fabrication qui entraînent des coûts d'exploitation différents. Les ocres par exemple font parties des pigments les moins onéreux car ils proviennent de l'argile présente en très grande quantité dans le sol de certaines régions. Tandis que certains pigments de synthèse sont des molécules entièrement créées en laboratoire, comme les cadmiums ou le bleu outremer par exemple. Ce dernier a été créé au XIXe siècle pour remplacer le *lapis lazuli*, roche bien trop précieuse pour pouvoir être utilisée couramment par les peintres. Le *lapis lazuli* se trouve toutefois encore sur le marché de nos jours, à un prix incroyablement élevé cependant, mais la luminosité que cette couleur procure reste inégalable. A contrario, certains pigments d'antan ont totalement disparu du commerce aujourd'hui pour diverses raisons, qu'elles soient éthiques (pigments provenant de l'ivoire par exemple) ou sanitaires (présence de plomb).

Peu importe la teinte, c'est l'origine et la complexité de leur fabrication qui déterminent la valeur des pigments. C'est pourquoi, les

couleurs extra-fines sont classées par série allant en général de 1 à 6 (ou A à F), certaines marques vont même parfois jusqu'à la série 9 ; soit parce que ces teintes-là sont très rares, soit parce qu'elles sont artisanales et composées uniquement de pigment pur. Dans ce dernier cas, la couleur est d'une intensité incomparable ! A savoir que la série 1 ou A sont toujours les tarifs les plus bas.

Les symboles universels

Malgré la multitude et leurs similitudes apparentes, les tubes de couleurs sont en réalité tous différents, et pas seulement par leur teinte. En effet un nombre incalculable de couleurs toutes marques confondues existent. Mais bien que l'humain ait sans aucun doute des prédispositions naturelles pour l'excès, il y a tout de même des raisons à cette surabondance ; répondre à toutes les demandes et besoins des peintres.

Connaître les propriétés des couleurs à l'avance évite les mauvaises surprises lors du processus de création. C'est pourquoi des nuanciers ou chartes de couleurs sont à la disposition des consommateurs, en magasin, en ligne ou à l'intérieur des coffrets de peinture.

Ces nuanciers ont bien plus d'importance qu'on ne leur attribue généralement, car en plus de lister les teintes, les caractéristiques de chacune des couleurs y sont indiquées. Tels que l'opacité, la transparence, la série, la résistance ainsi que les pigments utilisés. Ces caractéristiques sont représentées par des symboles universels que l'on retrouve également automatiquement sur le contenant (tube ou pot).

La résistance à la lumière

Cette indication est symbolisée par de petites astérisques : ***. La résistance est déterminée par l'importance du changement ou non de la teinte sous l'effet d'une exposition à la lumière naturelle et aux rayons ultraviolets. Une couleur trop faible va vite s'atténuer, perdre de son intensité et de

son éclat. Au nombre de trois, la couleur a alors la plus haute tenue à la lumière possible, c'est-à-dire 150 ans en moyenne.

Le numéro de série
Comme il a été expliqué précédemment, la série indique la valeur du pigment, et donc le prix. Les tarifs diffèrent bien évidemment selon les marques. La série est un chiffre entre 1 et 6 (pouvant parfois aller jusqu'au 9) ou une lettre entre A et F, sachant que le 1 et le A sont toujours les plus bas de l'échelle.

La transparence et l'opacité
Ces critères déterminent la capacité de la couleur à recouvrir la surface sous-jacente. Choisir une couleur transparente est plus judicieux pour réaliser des glacis par exemple. L'opacité est représentée par la lettre **O** ou un carré noir plein ■ . La transparence par la lettre **T** ou un carré blanc vide ☐ . Certaines couleurs peuvent être semi-transparentes, dans ce cas le symbole est ◣ ou représenté par les lettres **T/O**. A savoir que les couleurs nommées "laques" sont forcément transparentes.

La miscibilité

Sous la forme de la lettre **M** majuscule, la miscibilité indique que cette couleur peut se mélanger à une autre sans risque. En effet, il se peut que certains pigments ne soient pas compatibles entre eux, telles que ceux à base de plomb, de mercure et de soufre. Les mélanger entraîneraient des réactions chimiques néfastes pour l'œuvre, comme un noircissement par exemple. Cependant, étant donné que ces pigments métalliques et toxiques ne sont plus commercialisés, le problème d'incompatibilité n'est plus vraiment d'actualité.

Les teintes

Dans la majorité des nuanciers, les couleurs sont souvent diluées ou mélangées avec du blanc afin de distinguer plus largement la teinte à travers son intensité et sa luminosité.

Chapitre IV
Les couleurs

Leur référencement

Un des problèmes récurrents rencontrés par le peintre, est celui de la teinte qui varie un tant soit peu selon les marques, malgré un nom identique. La raison à ce phénomène est simple ; contrairement à la décoration, au design ou au graphisme qui ont une référence chromatique officielle, le domaine des Beaux-arts n'offre pas aux couleurs une "appellation d'origine contrôlée". Ce qui a pour conséquence d'offrir la liberté aux fabricants de peintures artistiques de nommer les couleurs à leur guise. Il y a alors autant de variante d'une même couleur que de fabricants...

En gastronomie, le nom d'un plat est loin d'être un indice suffisant pour déterminer avec précision son goût et son aspect. La situation est similaire pour la peinture artistique, car à défaut de pouvoir se fier véritablement aux noms des couleurs, ce sont les pigments utilisés qui deviennent alors les repères, tout comme le sont les ingrédients pour ce fameux plat. Contrairement aux appellations, les noms sont soumis à un référencement contrôlé, c'est pourquoi

ils sont inscrits automatiquement sur le contenant (tube, pot).

Le référencement universel d'un pigment (ou plutôt d'une matière colorante) se compose d'une série de lettres et de numéros qui indiquent sa nature, sa couleur et son origine : NBr9 ou PR108 par exemple.

- La première lettre donne sa nature :
 N pour matière naturelle
 P pour pigment.

- Suivie par la famille de couleur :

 W - white (blanc) **B** - blue (bleu)
 Bk - black (noir) **O** - orange
 R - red (rouge) **G** - green (vert)
 Y - yellow (jaune) **Br** - brown (brun)

- Le numéro précise l'origine :
 NBr9 (Natural Brown n°9) est le sépia provenant de la poche de seiche.
 PR108 (Pigment Red n°108) est le rouge de cadmium.

Mais à quoi ça sert ??
Pourquoi faut-il y faire attention ??

Afin d'élargir la gamme chromatique disponible dans le commerce, bien souvent plusieurs pigments sont mélangés entre eux pour créer de nouvelles teintes.
Par exemple, d'après une certaine marque, le vert Véronèse est composé du PG36 et du PY3 (correspondant aux pigments vert phthalocyanine et jaune Hansa) créant alors un vert qui tend vers le jaune donc un vert assez chaud.
Un bleu profond peut parfois être composé de plusieurs pigments dont un rouge ou un vert. Se contenter uniquement du visuel est un risque car la teinte est trompeuse.

Attention aux mélanges !

Par exemple, il ne sert à rien d'espérer obtenir un beau violet intense à partir d'un rouge vermillon, car celui-ci est composé d'un pigment rouge et d'un pigment jaune ; ce qui reviendrait au final à mélanger du rouge, du jaune et du bleu ; le résultat ne sera donc pas violet mais plutôt brun !

Avoir connaissance de cette méthode permet de se procurer la couleur adéquate et évite de nombreuses déconvenues sur la palette ou pire, sur l'œuvre.

La palette traditionnelle

Le terme palette ne désigne pas seulement l'objet où l'on dépose les couleurs, mais également une gamme de tons. Il est inutile de s'encombrer avec trop de couleurs, c'est le meilleur moyen pour se perdre dans l'infinie gamme chromatique au risque de gâcher l'harmonie du tableau. Simplement l'emploi des couleurs de base est nécessaire, le reste n'est qu'accessoire.

Si l'on suit la tradition académique qui a perduré jusqu'au XIXe siècle, les peintres plaçaient leurs couleurs sur la palette selon un agencement précis. Bien souvent les couleurs chaudes se trouvaient d'un côté et les froides de l'autre, afin d'éviter qu'une couleur soit nuisible pour sa voisine.

<u>Palette traditionnelle occidentale du XVIIe siècle :</u>

1. *Blanc de plomb*
2. *Ocre jaune*
3. *Ocre rouge*
4. *Laque de Garance*
5. *Stil-de-grain*
6. *Terre verte*
7. *Terre d'ombre*
8. *Bleu outremer (lapis-lazuli) ou bleu de cobalt*
9. *Noir d'os*

Dans l'ordre sur la palette

<u>En usage à partir du XVIIIe siècle,</u>
avec les premiers pigments de synthèses

1. *Noir d'ivoire*
2. *Terre d'ombre brûlée*
3. *Terre d'ombre naturelle*
4. *Terre de Sienne brûlée*
5. *Bleu outremer*
6. *Bleu de cobalt*
7. *Vert émeraude*
8. *Ocre jaune*
9. *Jaune de cadmium*
10. *Blanc de zinc*
11. *Blanc de plomb*
12. *Laque de garance*
13. *Rouge de cadmium*
14. *Vermillon*

De toute évidence, chacun est libre de composer sa palette comme il l'entend, Rubens par exemple n'employait que six couleurs, Le Greco quant à lui en avait sept et Renoir n'utilisait pas de noir.

Il est vrai que de nos jours, une multitude de couleurs éclatantes et de très bonne qualité sont disponibles, il serait dommage de s'en priver. Néanmoins, l'apprentissage des couleurs par leurs mélanges, leur complémentarité et leurs effets sur notre perception reste incontournable pour tout artiste peintre.

Principalement parce que le choix des couleurs est un facteur déterminant quant à la qualité d'une œuvre, par son harmonie, son équilibre et sa capacité émotionnelle.

Les couleurs prêtes-à-l'emploi de nos jours sont toutes à base de pigments relativement durables, résistants, et surtout inoffensifs. Depuis leur industrialisation, il relève du devoir des fabricants de connaître, trier et classer les pigments selon leur usage et leurs caractéristiques. Tout cela a son

importance car certaines charges colorantes ne résistent pas à l'humidité ou à la luminosité, c'est pourquoi notamment les certains pigments utilisés pour la peinture artistique ne conviennent pas à la technique de la fresque traditionnelle, et vice-versa.

Autrefois, les peintres devaient avoir les connaissances suffisantes pour pourvoir sélectionner eux-mêmes les pigments propres à leur usage, et cela faisait partie du métier de peintre. A l'heure actuelle, il est de bonne augure d'affirmer qu'un peintre devrait savoir fabriquer lui-même ses couleurs, avec ses pigments et son liant. Seulement, il faut savoir que certains fabricants s'efforcent de proposer d'excellentes qualités de broyage à travers un processus relavant parfois de l'artisanat, justement en faveur de l'artiste pour que celui-ci soit assuré d'avoir des matériaux durables.
Il est certes plus onéreux de se procurer des tubes de haute qualité que de les fabriquer soi-même, mais le rendu est digne du prix. Certaines marques proposent même du très haut-de-gamme en peinture à l'huile, ces couleurs que

l'on pourrait qualifier de luxe sont époustouflantes par leur intensité et luminosité.

Les différents noirs et blancs

Le noir et le blanc méritent d'être étudiés de manière plus approfondie au sein de ce chapitre sur les couleurs. En effet, les pigments respectifs sont nombreux et malgré la similitude visuelle, leurs caractéristiques sont bien différentes.

D'après les scientifiques, le blanc est absence de couleur et le noir est la synthèse de toutes les couleurs réunies. Autrement dit, le noir absorbe toutes les couleurs du spectre lumineux, tandis que le blanc n'en absorbe aucune, ce dernier les renvoie toutes selon le principe de réflexion. Elles sont alors considérées comme des « non-couleurs ».

D'un point de vue pictural, leur considération n'est pas aussi radicale. Une couleur mélangée à du blanc ou à du noir sera modifiée seulement dans sa

saturation ou sa valeur, mais pas dans sa place au sein de la gamme chromatique.

Par exemple du rouge mélangé à du blanc donne du rose, tout comme du noir mélangé à du rouge donne du rouge foncé ; les teintes obtenues (claires ou foncés) restent quoi qu'il en soit des dérivés du rouge.

Le noir et le blanc agissent sur le cercle chromatique sans pour autant en faire partie. Voilà tout le paradoxe, car bien que ce duo ne soit pas réellement considéré comme des couleurs, ils agissent tous deux pourtant comme charge émotionnelle à l'instar de n'importe quelle autre teinte. Artistiquement, tout est couleur.

Le noir

Pour obtenir le noir le plus intense, Hokusai (Peintre, dessinateur, graveur japonais, 1760-1849) en mélangeait 4 différents lors de la fabrication de son encre :

- un « noir ancien », additionné de rouge

- un « noir frais », additionné de bleu
- un « noir terne », additionné de blanc
- puis un « noir brillant », additionné de gomme arabique.

Quant à J.D Régnier : *« Le noir le plus intense que le peintre ait à sa disposition pour imiter à peu près le noir de l'ombre absolue, c'est un mélange de deux parties d'outremer, d'une partie de laque de garance et trois de bitume (à remplacer par l'oxyde fer ou noir de mars) ».*

L'autre manière d'obtenir la teinte noire sans avoir la couleur de base, est de mélanger un brun avec un bleu très foncé (terre d'ombre et gris de payne par exemple).

Noir de carbone
C'est le pigment le plus utilisé dans l'industrie des peintures. Son noir est intense et légèrement bleuté, on dit alors qu'il est froid. Il est aujourd'hui de synthèse, mais autrefois il s'obtenait grâce à la suie de fumée de combustion d'une cire ou bien d'une résine de pins. Son appellation à l'origine est le noir de fumée. Quant au noir de charbon (ou

noir minéral), il est qualitativement inférieur étant donné qu'il s'obtient par calcination de schistes, rendant le résultat souvent impur.

Noir de mars
C'est un oxyde de fer de synthèse qui crée un noir opaque, couvrant, siccatif (durcit naturellement), résistant à la lumière et légèrement bleuté, c'est donc un noir « froid ». Ses caractéristiques lui permettent d'être utilisé sans risques pour toutes les techniques.

Noir d'ivoire
Étant le plus intense et le plus neutre, celui-ci est majoritairement utilisé pour la peinture artistique. Contrairement aux précédents, c'est un noir chaud et peu siccatif, mieux vaut donc l'utiliser en petite quantité, en couche fine ou en mélange plutôt qu'en épaisseur, surtout pour la peinture à l'huile. Autrefois c'était du véritable ivoire calciné, mais de nos jours pour des raisons évidentes, l'ivoire a été remplacé par des substituts.

Voici pour les plus courants. D'autres pigments noirs ont été sur le

marché à diverses époques, mais aujourd'hui nombreux de ceux-là ont disparus ou en voie de disparition : tels que le noir d'os, le noir de vigne, le noir de pêche, ou encore le noir d'Allemagne fabriqué à partir de lie de vin.

Le blanc

Les pigments blancs ne doivent pas être confondus avec les matières de charge. Celles-ci sont des poudres naturelles (tels que la craie, le talc ou la poudre de marbre), qui en apparence ressemblent aux pigments mais sans en avoir le pouvoir colorant ni même couvrant. Elles sont utiles seulement pour donner de la densité. Les pigments blancs quant à eux, sont principalement obtenus par traitement des métaux, permettant d'obtenir une blancheur optimale, résistante et colorante.

Blanc de plomb
Blanc de plomb, de céruse ou d'argent, tous trois sont issus de pigments métalliques (plomb ou argent) et sont qualitativement équivalents. Le premier est obtenu par des lamelles de plomb

soumises aux vapeurs de vinaigre. Il est utilisé depuis l'Antiquité et a été le principal pigment blanc jusqu'au XXe siècle. Ses propriétés font de lui un blanc pur, solide, siccatif en profondeur (durcit naturellement), opaque, fin, résistant et souple à la fois. Il est si siccatif qu'il autorise les forts empâtements en peinture à l'huile. Malheureusement, en vieillissant il a tendance à jaunir les couleurs pâles et à perdre un peu de son opacité.

La céruse est un de ses dérivés, celle-ci contient en effet une petite quantité de craie.

Quant au véritable blanc d'argent, il est obtenu par de l'argent pur. Il est tellement éclatant qu'il a été surnommé le blanc de lune.

La commercialisation de ses pigments métalliques est à présent arrêtée du fait de leur forte toxicité, réglementation bien trop abusive selon Claude Yvel. Ces pigments sont de nos jours à remplacer par le blanc de titane qui propose bon nombre de toutes ces qualités.

Blanc de titane
Il a été créé en laboratoire dans les

années 1920 pour remplacer le blanc de plomb, bien trop toxique pour les normes sanitaires modernes. Le blanc de titane est aussi opaque et couvrant que le blanc de plomb, tout en étant inoffensif. Cependant, c'est un blanc chaud qui peut avoir malheureusement tendance à jaunir, de plus il est assez long à sécher ou à siccativer. Il reste néanmoins le plus utilisé dans les peintures artistiques.

Blanc de Zinc
Aussi appelé oxyde de zinc ou blanc de chine, il est apparu en 1782 mais n'est utilisé pour la peinture artistique seulement dans les années 1850. Il est obtenu par l'oxydation du métal pur à l'air libre. Comme le blanc de titane, il n'est pas toxique, en revanche du fait de sa très grande transparence mieux vaut l'utiliser pour les mélanges ou les glacis plutôt qu'en aplat. En trop grande épaisseur il peut devenir cassant, mais sa stabilité l'empêche de jaunir avec le temps.

Blanc de titane-zinc
Ce n'est rien de plus qu'un mélange des deux blancs précédents. Cette combinaison permet à cette teinte de sécher rapidement et de conserver sa blancheur grâce au zinc, tout en étant opaque et couvrante grâce au titane. Il est donc un parfait compromis.

« Les peintres se méprennent beaucoup lorsqu'ils emploient inconsidérément dans leurs tableaux trop de blanc qu'il faut ensuite baisser et éteindre. Le blanc doit être réservé pour les occasions de lumière, pour ces éclats qui déterminent l'effet du tableau. Titien disait qu'il serait à souhaiter que le blanc fut aussi cher que l'outremer (Lapis-Lazuli), et Zeuxis, qui était le Titien des peintres de l'Antiquité, reprenait ceux qui ignoraient combien l'excès en pareil cas est préjudiciable. Rien n'est blanc dans les corps animés, rien n'est positivement blanc, tout est relatif. A côté de ces femmes éclatantes de blancheur, mettez une feuille de papier! »
Jean-Auguste-Dominique Ingres - Écrits sur l'art.

Fabriquer soi-même ses couleurs

De nos jours, les fabricants obtiennent d'excellentes gammes de couleurs grâce à des méthodes de vieillissement accéléré efficaces. Les couleurs haut-de-gamme sont donc fiables. Néanmoins, il semble intéressant de présenter le savoir-faire relatif à la fabrication des couleurs à l'échelle de l'atelier. Le peintre peut ainsi lui-même composer sa recette et donc créer la peinture qui lui convient.
Attention toutefois car l'idée de broyer ses pigments a beau être grisante, la qualité primordiale du résultat n'est pas si facile à obtenir. Un mauvais dosage ou des matériaux trop médiocres seraient fatals d'un point de vue conservation et résistance.

Cette pratique qui consiste à unir le pigment et le liant pour former une pâte homogène, demande beaucoup de rigueur et de patience. Autrefois au sein des ateliers de maître, cette tâche était celle des apprentis. Cette complexité provient du fait que le pigment ne se dissout pas comme le ferait du sucre

dans de l'eau par exemple. Les pigments restent des particules solides en suspension dans le liant. Il est alors nécessaire d'écraser au maximum cette pâte afin que les particules colorées soient affinées le plus possible.

Le processus

La première étape consiste à verser une petite quantité de pigment sur une plaque totalement lisse et non-absorbante, telle une plaque de verre dépoli, de marbre ou de granit, afin d'éviter aux pigments de s'incruster dans les pores.

Pour les techniques à l'eau, il est favorable d'humecter les pigments avec de l'eau et de mélanger avec l'aide d'un couteau à palette afin d'obtenir une pâte relativement solide. L'emploi de l'eau déminéralisée est préférable, celle du robinet étant bien trop impure, les couleurs perdraient de leur brillance et de leur éclat.
C'est ensuite que le liant (gomme arabique, jaune d'œuf ou acrylique) est ajouté à cette pâte en proportion égale.

Quant à l'huile, elle est versée directement sur les pigments. Attention à la quantité versée car la proportion liant/pigment va être déterminante pour la qualité de la couleur ; plus la concentration pigmentaire est élevée, plus forte est l'intensité de la teinte. En clair : Un minimum d'huile pour un maximum de pigment. C'est pourquoi il est judicieux d'ajouter le liant peu à peu, jusqu'à ce qu'une pâte épaisse se crée. Si par excès celle-ci devient trop fluide, il suffit alors de rajouter la quantité de pigment nécessaire.

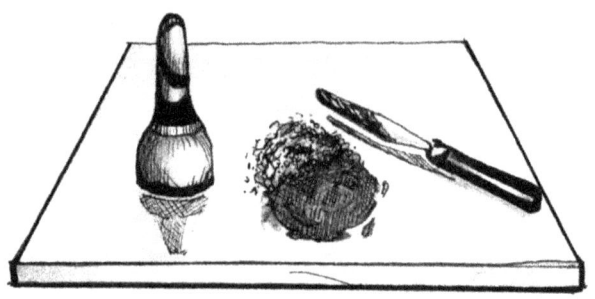

Plaque à broyer avec molette et couteau à palette

La suite du processus consiste à obtenir une belle pâte onctueuse, celle qui servira à peindre. Cette étape peut se réaliser soit à l'aide d'un couteau à palette, la manière la plus simple ; soit avec une molette, la méthode la plus efficace.

Avec une molette
La molette a une forme semblable à un champignon inversé, un cylindre plat avec un manche épais et arrondi. Attention car plus la molette est grande, plus elle est lourde. La pâte est donc broyée efficacement grâce à la pression exercée au travers de mouvements circulaires. Il est essentiel de veiller à ce que la plaque et la molette soient toujours propres avant de commencer le processus, surtout en cas de changement de couleurs.
Pour la nettoyer efficacement en cas de résidus persistants, la frotter alors contre du sable et de l'eau, avec les mêmes gestes que le broyage.

Avec un couteau
Cette étape du broyage peut également se réaliser au couteau, mais cela prend un certain temps et est moins efficace.

J. van Eyck procédait ainsi : une fois la pâte épaisse et plus ou moins homogène, la déposer dans le coin en haut à gauche de la plaque. Avec le couteau à palette, prélever une petite quantité de cette pâte et l'écraser contre la plaque en tirant le couteau vers soi. La pâte est ainsi aplatie. La ramasser puis la déposer dans le coin supérieur droit. Continuer ainsi jusqu'à ce que toute la pâte de départ située à gauche soit transférée à droite. De cette manière, les couleurs durcissent assez rapidement, c'est pourquoi mieux vaut les préparer en petite quantité seulement, puis les conserver dans des récipients hermétiques (en verre, en porcelaine ou en tubes).

Le tube métallique reste le moyen le plus pratique et le plus efficace pour conserver les couleurs, elles sont de cette manière protégées de l'humidité et de la lumière. Les tubes vides sont proposés dans différentes tailles au sein des commerces de matériel artistique. La mise en tube peut s'effectuer de la manière suivante : en mettant la pâte picturale sur un papier sulfurisé (papier

cristal), l'enrouler sur lui-même pour lui donner la forme d'un cylindre, et tout comme une poche à douille de pâtissier la pâte est poussée à l'intérieur du tube, duquel le bouchon aura été retiré préalablement afin que l'air contenu s'évacue. Le bouchon est ensuite revissé puis le tube se ferme en pliant l'extrémité deux ou trois fois sur lui-même.

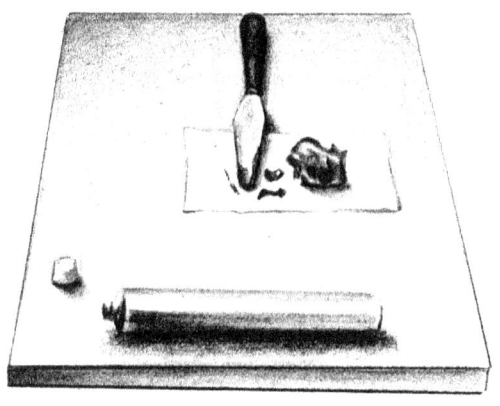

Les recettes

Les quantités suivantes sont fournies à titre indicatif car les recettes sont nombreuses. Comme en gastronomie, il existe autant de variantes d'une même recette que de cuisiniers. D'autant plus que les pigments n'ont pas tous besoin de la même quantité de liant pour former une pâte homogène. Il est donc nécessaire de faire du cas par cas, en ajoutant le liant jusqu'à l'obtention de la consistance désirée.

Huile – Pour 100gr de pigment, prévoir 30 à 100g (selon le pigment) d'huile de lin clarifiée ou bien d'huile d'œillette pour les couleurs claires. Environ 3g de siccatif de Courtrai (un peu plus pour le noir d'ivoire). Un peu d'essence de térébenthine peut être ajouté pour modifier la consistance.

Tempéra à l'œuf – Mélanger au préalable le pigment avec de l'eau déminéralisée afin de créer une pâte homogène. Prévoir 1 volume de cette pâte pour 1 volume de jaune d'œuf.

Ajouter environ 1% d'agent conservateur permettra de retarder le pourrissement.

Le jaune d'œuf doit être dénudé, c'est-à-dire sans le blanc ni la membrane qui l'enveloppe. L'astuce consiste à faire glisser le jaune d'œuf sur le bord d'une feuille d'essuie-tout, le percer avec un scalpel puis le faire couler dans un récipient. La membrane y restera accrochée.

Aquarelle – Pour 100gr de pigment, prévoir 50 à 100g de gomme arabique liquide (si la gomme est en morceaux, la dissoudre pendant 12 à 24h à 35% dans de l'eau déminéralisée). Un ajout de 5% de glycérine fera durcir l'aquarelle et pourra ainsi être mise dans un godet ; alors qu'un ajout de 10 à 15% la laissera fluide et pourra être mise en tube. Prévoir également environ 1% d'agent conservateur. Peuvent être rajoutés lors de la fabrication : du miel (pour la luminosité) et du fiel de bœuf (agent mouillant).

Gouache – Le procédé est presque identique à celui de l'aquarelle, l'unique différence relève de la proportion de liant : Pour que la peinture soit plus opaque, il suffit de restreindre la quantité de gomme arabique donc pour 100gr de pigment, prévoir 25 à 50g de gomme arabique liquide, moitié moins que l'aquarelle. Si la gomme est en morceaux, la dissoudre pendant 12 à 24h à 35% dans de l'eau. Rajouter entre 5 à 15% de glycérine et 1% d'agent conservateur.

Acrylique – Pour 100gr de pigment, prévoir 50 à 80g de liant acrylique (acétate de polyvinyle). Environ 1% d'agent conservateur, puis 5 à 20g d'eau à rajouter selon la consistance désirée.

« *On admettra que le fait de préconiser à l'heure actuelle le broyage à la main est une dérision, pour ne pas dire plus, et que faire l'éloge du broyage à la machine est équitable. Un homme, si consciencieux soit-il, ne pourra jamais rivaliser avec un outil de précision.* » M. Lefranc (de la société Lefranc&Bourgeois) 1930.

Chapitre V
Les produits de mise en œuvre

Sont appelés produits de mise en œuvre les matériaux servant à la fabrication ou à l'amélioration d'une peinture, tels que les liants, les médiums, les diluants et les solvants.
Parfois indispensables, parfois facultatifs, il est compréhensible d'avoir des difficultés à se repérer parmi cette multitude de produits qui s'offrent au peintre. Mieux vaut commencer par comprendre de quoi il est question.

Le liant est par définition l'élément qui rassemble et unit les divers constituants d'un matériau, comme une colle en quelque sorte (gommes, colles, huiles, œuf par exemple).
Le diluant à l'inverse est ajouté pour rendre la pâte plus fluide ou liquide (eau, essences, médium à peindre).
Le solvant, quant à lui a pour rôle de dissoudre la matière (eau, essence, alcool).

Les termes solvant et diluant sont bien souvent confondus car c'est l'usage qui détermine la catégorie à laquelle ils appartiennent. Par exemple, l'essence de térébenthine est un diluant si elle est mélangée à une couleur à l'huile afin de

l'étendre ou de l'amaigrir ; mais un solvant si elle est utilisée pour dissoudre une résine en vue de la rendre liquide, lors de la fabrication d'un vernis par exemple. Aussi faible soit-elle, la nuance existe bel-et-bien.

En ce qui concerne les médiums, cette appellation est donnée à tous les produits complémentaires à la peinture. Leur fonction est de modifier les caractéristiques de la peinture : la brillance, la transparence, la consistance, etc. Il existe des médiums pour toutes les techniques, en liquide, en pâte ou en gel. C'est pour la peinture à l'huile qu'ils sont les plus importants, indispensables parfois. Mais c'est la peinture acrylique qui en propose le plus grand nombre dans le commerce.

Auxiliaires pour la gouache et l'aquarelle

L'aquarelle est la technique soluble dans l'eau par excellence. Les additifs pour la gouache et l'aquarelle sont assez méconnus, pourtant leur utilisation favorise les effets de textures, la finesse et la précision de l'exécution, améliorant ainsi le rendu final de l'œuvre.

Le fiel de bœuf

Cet adjuvant issu de la graisse animale fait partie des agents mouillants, rendant les couleurs plus fluides et plus adhérentes. Des effets marbrés ou « mouillé sur mouillé » peuvent être ainsi obtenus.
De plus, le fiel de bœuf mélangé aux couleurs permet de peindre sur des surfaces très lisses tel que le verre ou le plastique, étant donné que l'adhérence est favorisée. Le fiel de bœuf doit s'employer en petite quantité, alors l'astuce est d'en ajouter quelques gouttes dans le récipient contenant l'eau prévue pour diluer les couleurs.

La gomme arabique

La gomme arabique est le liant de l'aquarelle et de la gouache extra-fine. Plus sa quantité est importante, plus les couleurs gagnent en brillance et en transparence. Le temps de séchage est également plus long, le travail « dans le frais » se trouve alors prolongé. Dans le commerce, la gomme arabique est disponible à l'état liquide, prête à l'emploi, ou en morceaux.
Pour dissoudre les morceaux, il suffit de les laisser tremper dans de l'eau déminéralisée (environ 35/100) pendant 12 à 24h. En trop forte concentration, le film devient trop épais et des craquelures peuvent se creuser.

La gomme arabique provient d'arbres de la famille des acacias, et sa production se trouve principalement au Sénégal, Nigeria, Soudan et aussi en Australie. On retrouve sa trace dans des peintures dès l'Égypte antique, il y a plus de 5000 ans. Depuis ce temps, elle n'a cessé d'être utilisée dans des domaines variés en tant qu'agent de solidification et de brillance des textiles, pour des soins ou encore pour la fabrication de sucreries.

La gomme ou liquide à masquer

Ce produit permet d'isoler des zones en les protégeant et en les imperméabilisant du contact de la peinture. Cette fine pellicule de latex se retire aisément à condition que le papier soit sec, en revanche passé un certain temps elle devient impossible à retirer. Il faut attendre un peu (1h environ), mais pas trop !

Ce produit de masquage s'applique aux endroits voulus, vierges ou déjà peints, avec une plume ou un pinceau préalablement enduit de savon afin d'en protéger les poils. La gomme à masquer s'utilise pure, sans dilution, et pour des contours nets, le support doit être sec. Il devient indispensable pour la mise en place d'éclats de lumière ou de détails.

Attention toutefois à l'utilisation de la gomme à masquer sur un papier « torchon » , la surface étant très fragile et texturée, les fibres du papier risqueraient d'être retirées en même temps que la gomme.

Auxiliaires pour l'acrylique

Le grand avantage de la peinture acrylique sur les autres techniques est sa simplicité d'utilisation. Elle s'emploie librement sur tous les supports, sans nécessiter de grandes connaissances techniques puisqu'il n'y a pas vraiment de règle à respecter. Contrairement à l'aquarelle ou à la gouache, cette peinture ne se re-dilue pas, elle est permanente. De plus, l'acrylique étant une résine plastique, elle est résistante et lessivable. Par conséquent, sa rapidité de séchage et sa permanence permettent de superposer les couches sans aucune contrainte. Les seuls problèmes généralement rencontrés sont dus à la mauvaise préparation ou l'inadaptabilité du support (manque d'accroche, trop absorbant, etc)

L'acrylique a un champ d'exploitation immense grâce à ses nombreux médiums et additifs existants. Sous forme liquide ou de gel, son aspect et sa texture peuvent ainsi être modifiés au bon vouloir de chacun.
Certains, à mélanger directement à la

peinture, augmentent la brillance, la matité, la fluidité, l'épaisseur ou encore la transparence.

D'autres proposent une texture sableuse, fibreuse ou granuleuse, tels que les mortiers, pâtes à relief ou modeling paste. Ceux-ci sont à appliquer sur le support avant les couleurs.

Des retardateurs de séchage existent également, car pour certains c'est une qualité, pour d'autres c'est un défaut, quoi qu'il en soit l'acrylique sèche très vite. Mélangé à la couleur aux environs de 10%, le retardateur ralenti considérablement le temps de séchage, favorisant ainsi le travail dans le frais plus longtemps. Mais attention, car en trop grande quantité une pellicule de surface peut se former, laissant l'intérieur encore mou. De ce fait, le processus s'inverse, le temps de séchage se rallonge puisque l'oxygène ne peut plus circuler.

Cette peinture, créée aux États-Unis, n'existe que depuis les années 1950, nous en sommes encore qu'à ses débuts. C'est pourquoi de nouvelles gammes apparaissent régulièrement sur

le marché, avec des caractéristiques permettant toujours un plus beau rendu et une meilleure qualité. Il y a encore peu de temps, la peinture acrylique ne proposait qu'un aspect plastique à ses couleurs, les teintes étaient relativement mates et éteintes. Avec les nouvelles innovations, les couleurs deviennent de plus en plus lumineuses et brillantes avec un temps de séchage plus long. L'acrylique acquiert petit à petit toutes les qualités qui font la puissance de la peinture à l'huile, sans en avoir les défauts.

Auxiliaires pour peinture à l'huile

Il est certes tout à fait possible d'utiliser la peinture à l'huile directement sortie du tube, mais ce serait un peu passer à côté de son potentiel. Les médiums pour peinture à l'huile sont composés de résine, d'huile et de solvant, une fois ce dernier évaporé, la résine se durcit en enrobant le pigment qui sera alors isolé, protégé et fixé. De plus, l'huile augmente la brillance, la transparence, la peinture est donc magnifiée. Cette composition permet aux couleurs d'être mieux conservées en résistant au passage du temps. Le médium utilisé va donc être déterminant pour la qualité de la peinture. Si celui-ci est trop gras (trop riche en huile), la peinture aura tendance à jaunir et ne jamais parvenir à durcir. A l'inverse, si le médium est trop maigre (trop dilué à l'essence), les couleurs seront ternes, mates et auront perdu de leur intensité.

Les huiles

En plus d'être le liant, l'huile s'utilise également dans la fabrication de certains médiums. En effet, mélangée aux couleurs elle leur confère plus de brillance et de profondeur. Attention toutefois de ne l'utiliser qu'en petite quantité car c'est un produit très gras, dès lors il est indispensable de respecter la règle du gras sur maigre.

Les huiles employées dans les beaux-arts sont siccatives, c'est-à-dire qu'elles durcissent naturellement après quelques temps à l'air libre. A savoir qu'une huile ne sèche pas puisqu'il n'y a aucun phénomène d'évaporation, au contraire c'est l'air qui pénètre ; La peinture s'oxyde au contact de l'air provoquant alors une augmentation de volume et de poids.

Les huiles non-siccatives, alimentaires et industrielles, sont totalement à proscrire pour les beaux-arts. L'huile d'olive n'a vraiment pas les propriétés adéquates pour une peinture… En revanche, l'huile de lin et l'huile

d'œillette conviennent très bien puisqu'elles durcissent naturellement au contact de l'air.

Quelques peintres de tradition fabriquent encore leurs médiums et préparent leurs huiles eux-mêmes, mais c'est un savoir-faire qui nécessite de bonnes connaissances techniques. Par soucis de facilité et de rapidité, il est bon de savoir que toutes ces huiles et leurs variantes se trouvent aujourd'hui prêtes à l'emploi dans les commerces spécialisés.

Huile de lin
Elle est produite par la pellicule formée autour de la graine de lin, ce qui lui donne une couleur jaune ambrée. C'est pour cette raison qu'elle a la fâcheuse tendance à jaunir les couleurs, en revanche cette huile est la plus siccative, c'est-à-dire qu'elle durcit le plus rapidement.
Pure, elle se mélange mal aux pigments et durcit seulement en surface, laissant un cœur tendre propice aux craquelures et autres dommages irrémédiables. Pour

parer à ces inconvénients, certaines manipulations sont à effectuer créant ainsi plusieurs variantes.

Afin de lui faire perdre en partie sa teinte jaunâtre et éviter par conséquent qu'elle jaunisse trop les couleurs, l'huile de lin est déposée au soleil dans un flacon hermétique. Ce processus naturel qui peut être assez long, crée une l'huile « clarifiée ». En revanche, si ce phénomène est artificiel, l'huile est « décolorée ». Au final, toutes deux ont les mêmes propriétés mais simplement obtenues de manières différentes. A noter que l'huile de lin est sensible à la luminosité, elle s'éclaircit au soleil et fonce dans l'obscurité.

Celle-ci peut aussi être épaissit au soleil afin de lui conférer la même consistance que le miel, et donner ainsi à l'œuvre l'aspect des peintures anciennes. Il suffit pour cela de déposer l'huile de lin au soleil dans un récipient laissant circuler l'air tout en protégeant des poussières. Et cela pendant au moins deux semaines.

Quant à l'huile de lin cuite, celle-ci se trouve plus légère, plus visqueuse, plus brillante et surtout plus siccative. Elle crée un film très dur et brillant, donnant aux couleurs un aspect émaillé. Permettant une bien meilleure conservation de l'éclat des couleurs sur le long terme.
Sa cuisson est un procédé dangereux car l'huile et ses vapeurs sont inflammables, heureusement de nos jour sa fabrication se fait en laboratoire, autrefois cette cuisson était redoutée au sein des ateliers à cause des risques encourus. Les siccatifs ne sont ajoutés à l'huile que par petites quantités lors de la cuisson qui se fait à plus de 300°C. Ensuite cette huile repose pendant plusieurs jours dans des cuves ou

flacons hermétiques le temps que les impuretés se déposent dans le fond, ainsi elle se purifie.

Quant à la standolie (stand oil ou huile de lin polymérisée), c'est de l'huile de lin cuite à plus haute température encore, avec un processus légèrement différent, sans absorption d'oxygène. Son nom provient du germanique Standöle qui signifie l'huile qui attend. Autrefois elle était entreposée à l'abri de l'air pendant plus de six mois afin que toutes les impuretés se déposent dans le fond des contenants. Aujourd'hui le processus a été accéléré en la chauffant plusieurs heures aux environs de 280°C.
La standolie est plus claire, plus dense, plus visqueuse, plus siccative, plus brillante et plus résistante dans le temps et aussi moins jaunissante que toutes les autres huiles de lin. Le fait qu'elle durcisse rapidement la rend idéale dans la fabrication des peintures laques ou des peintures émails.

Lorsqu'est mélangé à l'huile lors de la cuisson 5% de litharge, on obtient ce qu'on appelle "l'huile noire". Celle-ci était utilisée comme médium autrefois, au moins depuis les frères Van Eyck au XVe siècle. Elle est très siccative et durcit à cœur grâce au

plomb formé lors de la cuisson. Il est assez difficile de se la procurer de nos jours étant donné la nocivité du plomb et par conséquent son interdiction d'être commercialisée. L'unique moyen d'en obtenir aujourd'hui est de la fabriquer soi-même.

Huile de noix
Malgré l'absence totale de cette huile dans les commerces de matériel artistique, il est encore possible de se la procurer chez des artisans bien discrets. L'huile de noix est pourtant considérée comme étant la meilleure des huiles siccatives ; elle est très claire (ne jaunit donc pas), fluide, forme un film souple et résistant, puis durcit rapidement en profondeur. La simple appellation "extra-vierge" n'est suffisante, la qualité doit être "de cerneaux de noix émondés".
Vasari dans son recueil - *La vie des plus illustres peintres, sculpteurs et architectes, 1550* - la mentionne comme étant la meilleure. Mais malgré toutes ses qualités, elle est remplacée peu à peu au XVIIIe siècle par l'huile de lin.

Huile d'œillette
Celle-ci est très claire donc ne jaunit pas les couleurs, mais en revanche sa siccativation est lente à cause de sa viscosité. Compte

tenu de sa lenteur, elle crée une surface grasse et molle, favorisant l'accrochage des poussières en surface. Cette huile est aussi appelée huile de pavot noir en raison du nom donné selon les régions où ces fleurs sont cultivées. Cette plante est également médicinale car elle produit l'opium dont est extrait la morphine. Depuis le XXe siècle, les industriels choisissent l'huile d'œillette pour la fabrication de leurs couleurs, car le temps ne la rend pas plus acide, évite le durcissement à l'intérieur des tubes et n'altère aucunement les teintes contrairement à l'huile de lin.

Huile de carthame
Cette huile est produite par une plante aux allures de chardon. Elle est considérée comme une huile "semi-siccative" et ses caractéristiques sont proches de celles de lin.

Étant inflammables, il y a certaines précautions d'usage à prendre avec les huiles. Il faut veiller à bien les éloigner de toute source de chaleur et prendre garde que les chiffons imbibés soient durcis avant d'être jetés à la poubelle.

Les médiums

Les fabricants en proposent une multitude, mais bien des peintres les fabriquent eux-mêmes d'après leurs propres recettes.
Les médiums favorisent une meilleure conservation et assurent une meilleure qualité de l'œuvre, à condition bien sûr qu'ils soient employés correctement, car selon leur composition, leur utilité et leur utilisation seront différentes.

Ils peuvent être classés en plusieurs catégories :
 - les **médiums de viscosité** : onctuosité, empâtement, fluidité
 - les **médiums de séchage** : accélération ou ralentissement
 - les **médiums de reprise** : retouche
 - les **médiums d'aspect** : brillant, mat
 - les **médiums à glacis** : transparence

Cependant, de nombreux médiums appartiennent à plusieurs catégories à la fois. Plutôt que d'en faire un tableau, voici ci-après leur description plus complète.

Dans le commerce, les médiums se présentent sous forme liquide ou sous forme de gel, ils sont donc à déposer soit dans un godet ou bien directement sur la palette. Ils s'utilisent, avant, pendant ou après l'application de la peinture, purs ou dilués à l'essence de térébenthine.

- Utilisé avant de peindre, ils préparent le support
- Utilisé pendant, ils embellissent la pâte
- Utilisé après, ils permettent de retoucher, de glacer les teintes en respectant le processus naturel de durcissement.

Le médium à peindre
Il augmente la brillance des couleurs, les fluidifie et les rend plus transparentes. De plus, il accélère le durcissement et atténue les traces de brosse. Ses caractéristiques le rend idéal tout au long du processus. C'est le plus général, si on ne devait en garder qu'un ce serait celui-là.

Le médium à peindre Vibert
Ce médium est né d'après l'idée du peintre du XIXe siècle, Jean-Georges Vibert. Difficile à réaliser à l'époque, il est aujourd'hui devenu un produit courant grâce aux résines synthétiques modernes qui lui assure sa stabilité dans le temps. Étant peu siccatif, sa prise est lente, il est idéal pour travailler longtemps dans le frais, en revanche il est déconseillé pour les empâtements. Il diminue un peu la brillance mais il élimine les embus.

Le médium d'empâtement
Il est utile à ceux qui veulent peindre en épaisseur ou au couteau. La peinture à l'huile est naturellement longue à durcir, plus la pâte est épaisse plus ce temps se rallonge. Donc si l'épaisseur est trop importante, il se peut que la profondeur reste définitivement « molle » par manque d'accès à l'oxygène. Et cela est encore pire si un glacis ou une quelconque couche lui est superposée, car dans ce cas des craquelures se formeront assurément. C'est pourquoi il est fortement déconseillé d'utiliser la

peinture seule pour créer des empâtements. Ce médium en revanche est parfait pour cela, il est composé de résine, de plâtre et d'huile, et permet aux couleurs de durcir en profondeur. Il s'emploie sur un support maigre, c'est-à-dire en première couche ou sur l'ébauche seulement.

Le médium à l'œuf Xavier de Langlais
Celui-ci est tiré d'une recette ancienne permettant de réunir l'huile et l'eau, déjà utilisée au XVe siècle par les Primitifs flamands. Il donne de l'éclat et de l'onctuosité aux couleurs sans aucun risque de jaunissement. Sa composition permet un durcissement en profondeur, facilitant ainsi le travail de superposition des couches. La matité ou la brillance résultera de la proportion utilisée (10% pour la matité, ce qui signifie environ 10 gouttes pour une noix de couleurs et 5% pour la brillance). Attention de bien agiter le flacon avant l'emploi pour relier les différents éléments qui le composent. Pour le diluer, utiliser de l'essence pour

obtenir une matité, ou un médium à peindre ou un peu d'huile pour plus de brillance.

Le médium siccatif de Harlem
Il a été mis au point vers 1850 afin de favoriser un durcissement en profondeur assez rapidement. Il augmente également la brillance, la transparence et donne un aspect glacé.

La térébenthine de Venise
C'est une résine provenant des pins maritimes. Sa production venait autrefois de Venise, de nos jours elle est fabriquée en France. Elle a l'aspect d'un baume épais de couleur ambrée, assez compact, qui se fluidifie toutefois sous la chaleur. Du fait qu'elle soit très grasse, il est nécessaire de la diluer à l'essence pour pouvoir profiter de ses bienfaits. La térébenthine de Venise donne un aspect émaillé d'une très grande brillance. De plus, appliquée en dernière couche elle supprime tous les embus. Mieux vaut l'utiliser en petite quantité, car son feuil reste tendre et met très longtemps à durcir.

Le médium flamand

Ce médium est un gel présenté dans un tube. Sa composition est faite d'huile cuite et de résine mastic. Il donne de la luminosité aux couleurs grâce à la transparence qu'il procure. Il permet de supprimer les embus et de faire durcir la pâte en profondeur, favorisant les glacis et les superpositions de couches. Ce médium s'utilise sur des fonds maigres et absorbants et se dilue avec de l'huile et de l'essence de térébenthine.

Le médium vénitien

Il est l'inverse du précédent car celui-ci est composé de cire et est plutôt utilisé pour les grosses touches épaisses avec une rapidité d'exécution. Il permet de créer des empâtements modérés mats. Mieux vaut peindre alla prima avec lui, c'est à dire en une seule séance.

Le vernis à peindre

C'est un vernis par sa composition mais un médium par son utilisation. Il augmente la fluidité, l'éclat et la solidité des couleurs. Il est parfait pour réaliser des glacis, et le fait qu'il soit peu siccatif permet de travailler plus longtemps

dans le frais. Il peut donc être utilisé soit en mélange avec les couleurs, soit comme un vernis à retoucher (en « réactivant » la couche inférieure, il permet les retouches dans le frais).

Le médium alkyde ou Liquin
La résine alkyde combinée à l'huile se traduit par une amélioration de la souplesse, idéale pour faire des aplats par exemple, elle amène à une perte de brillance et à un durcissement rapide. Ce médium s'emploie très bien en tant que première couche, comme l'ébauche par exemple.

Le médium laque
Il permet des glacis d'une grande finesse sans pour autant affaiblir la pâte. Les couleurs deviennent transparentes et celles qui le sont déjà sont embellies. Ce médium efface les traces de pinceaux et donne un aspect poli et brillant à la peinture.

Le médium cristal
Il est recommandé d'utiliser ce médium avec des couleurs déjà transparentes, l'effet n'en sera que renforcé. Contrairement au médium laque, celui-

ci garde les traces de pinceaux, combiné à la brillance et à transparence qu'il procure, le rendu est "cristallisé".

Autrefois le médium Maroger était d'un emploi assez courant, la recette a été héritée des maîtres anciens. Il était composé d'huile cuite, de plomb, de résine mastic et de térébenthine de Venise. Ce médium était très apprécié, mais encore une fois, compte tenu de la nocivité du plomb ce produit ne se trouve aujourd'hui plus dans le commerce. Le plus semblable cependant est le médium flamand.

Les siccatifs

Le principe d'un siccatif est d'accélérer le processus de durcissement des peintures à l'huile en capturant davantage l'oxygène. La proportion à respecter est moins de 5% seulement (soit environ 2 gouttes pour 1 noix de couleur). En trop grande quantité, un noircissement ou des craquelures peuvent apparaître, car tous les éléments et pigments qui composent la peinture ne réagissent pas de la même manière. C'est pour ce dosage si difficile

à respecter que l'emploi des siccatifs n'est pas vraiment conseillé, d'autant plus que les couleurs du commerce en contiennent déjà.

A l'origine, les siccatifs étaient composés d'huile de lin cuite, de plomb, d'essence de térébenthine puis de manganèse ou de cobalt. C'est la combinaison du plomb et du manganèse qui permet une oxygénation en profondeur, donc un durcissement au cœur de la pâte. Mais le plomb étant toxique, il est de nos jours remplacé par un autre métal, le zinc ou zirconium.

Le siccatif de Courtrai se présente sous deux aspects, brun ou transparent. Le brun contient soit du manganèse, qui fait durcir la peinture plus rapidement mais noircit légèrement les couleurs et surtout les couleurs claires ; soit du cobalt, qui donne une teinte violacée et agit principalement en surface.

Le siccatif de Courtrai blanc, appelé ainsi pour sa transparence, est préférable car il ne modifie pas les teintes.

Les essences

Les essences amaigrissent la pâte picturale, par conséquent elles matifient les couleurs. De plus, elles diluent les huiles et dissout les résines pour la fabrication des médiums et des vernis. Et enfin, elles sont parfaites pour nettoyer les outils. Les essences sont donc à considérer aussi bien comme des diluants que comme des solvants, tout dépend de l'usage que l'on en fait.

Les essences sont indispensables à la pratique de la peinture à l'huile, cependant mieux vaut les utiliser à bon escient, car une peinture dans laquelle l'essence a été employée en excès se reconnaîtra par son manque d'éclat.

> Peindre à l'huile est si agréable et si traditionnel qu'on en oublierait presque que les produits utilisés peuvent être nocifs pour la santé. Les essences sont indispensables mais toxiques, il est important de bien aérer le lieu de travail.

L'essence de térébenthine
Elle est obtenue par distillation de la résine du pin maritime, ceux des Landes principalement. Cette essence peut absorber jusqu'à 4 fois son poids en oxygène, accélérant considérablement le durcissement des huiles. Elle n'amaigrit pas autant les couleurs que l'essence de pétrole ou le White Spirit, du fait qu'elle disperse moins les pigments, et conserve l'aspect relativement « moelleux » de la pâte picturale. Étant moins agressive, c'est la raison pour laquelle elle est privilégiée pour la peinture artistique.

On la qualifie d'essence grasse car une fois les éléments volatils évaporés, un dépôt gras définitivement mou persiste. Pour le constater il suffit d'observer le fond des récipients.
Pour qu'elle fasse preuve de qualité et qu'elle soit optimale, l'essence de térébenthine doit être « rectifiée », c'est-à-dire préalablement amaigrie et purifiée grâce à une distillation supplémentaire. Elle doit être totalement incolore et fluide, comme de l'eau.

L'essence d'aspic
Celle-ci est obtenue à partir de la lavande mâle. cette espèce de lavande est peu cultivée du fait probablement de sa très forte odeur de camphre. L'essence d'aspic est une des plus belles qualités d'essence, Rubens l'a utilisée, tout comme de nombreux grands maîtres autrefois et restaurateurs aujourd'hui. Notamment grâce à son fort pouvoir plastifiant, son évaporation lente et sa faculté à favoriser l'accroche entre les couches. Mis à part l'odeur, son seul défaut est son prix ; l'essence d'aspic est bien plus chère que les autres.

L'essence de pétrole
Cette essence est mentionnée dans des textes italiens datant du XVIe siècle, mais rien ne permet d'affirmer qu'elle était couramment utilisée à cette époque. Rubens toutefois nous indique que son inconvénient est qu'elle s'évapore très rapidement, faisant défaut pour la fabrication des vernis. Toutefois, elle s'évapore sans laisser aucun résidu, et cela est une bonne chose. De plus, elle est presque inodore

et a un pouvoir de pénétration dans la peinture bien plus important que les essences végétales (térébenthine et aspic), même quand la pâte picturale est déjà dure. Par conséquent, elle matifie fortement les couleurs, mieux vaut le savoir.

Il existe également l'huile essentielle de pétrole qui est un dérivé de l'essence de pétrole. Celle-ci étant un peu moins légère que l'essence, elle garde la peinture un peu plus longtemps dans le frais, mais s'évapore rapidement tout autant.

Le white spirit
Ce produit synthétique à base de pétrole s'évapore totalement sans laisser aucune trace et son prix est très abordable. Cependant, il est davantage prévu pour le bâtiment et la peinture décorative plutôt que pour les Beaux-arts, car son évaporation très rapide peut être un risque pour l'oxydation ou la siccativation de la peinture. Il peut également avoir le désavantage de créer des grumeaux lors d'un mélange par exemple. En revanche, les rôles de diluant pour vernis ou de nettoyant

pour le matériel lui conviennent très bien.

Il existe également dans le commerce quelques variantes modernes de ces essences : Les solvants sans odeurs et les essences à base d'agrumes.

Les sans-odeurs sont des dérivés des essences de pétrole. Certes, ces produits ne présentent aucune odeur gênante cependant ils n'en restent pas moins toxiques, il est donc important d'aérer son espace de travail.

Les essences à base d'agrumes quant à elles, sont le résultat de la distillation des écorces d'orange. Leur grande qualité est leur odeur agréable, ainsi que leur évaporation totale sans trace de dépôt.

La règle du gras sur maigre

Cette règle est fondamentale en peinture à l'huile, notamment parce que ses principes relèvent des lois physiques et chimiques auxquelles il est impossible d'outrepasser. Il semble indispensable pour les peintres utilisant l'huile de connaître au minimum les bases de la chimie des matériaux qu'ils emploient, afin de comprendre le processus de vieillissement et les interactions des outils et matériaux utilisés. Et cela dans l'unique but de créer des œuvres plus belles et plus durables.
Des temps de siccativation ou des dosages non respectés mettent toute l'œuvre en danger (craquelures, coulures, matité...). Cette règle est à connaître, autant qu'un cuisinier connaît les méthodes de cuissons relatives à ses ingrédients.

L'huile ne sèche pas, elle siccative.
Un séchage est le résultat d'une évaporation, hors avec l'huile c'est l'oxygène de l'air qui pénètre dans la pâte picturale, c'est donc l'inverse qui se produit. Ce phénomène a pour effet de

provoquer le durcissement ainsi que l'augmentation du poids et du volume de l'huile.

Ce processus naturel peut parfois être très long (pouvant aller jusqu'au siècle), car plus la pâte est épaisse et dense, moins l'oxygène parvient à s'engouffrer.

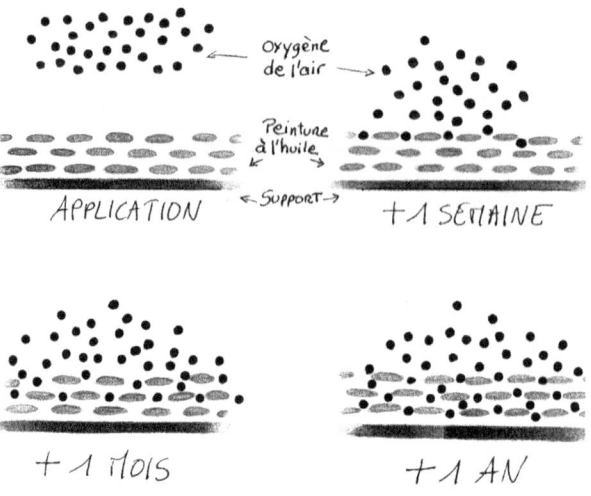

Une couche grasse sur une maigre
La logique veut que ce soit les premières couches appliquées qui doivent durcir plus rapidement que celles qui les superposent, car si ce n'est pas le cas, le phénomène est simple : la surface va se solidifier formant comme une barrière, l'oxygène sera alors incapable d'atteindre la pâte en profondeur, qui restera donc molle indéfiniment. Au moindre coup, mouvement ou tension du support, la « croûte » se craquellera, tout comme se briserait une fine couche de glace sur un lac gelé. Pour éviter ces dommages irrémédiables, il faut simplement que la nouvelle couche soit toujours plus grasse que la précédente.

GRAS SUR MAIGRE

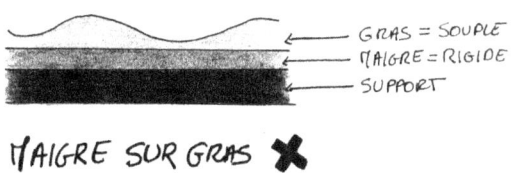

MAIGRE SUR GRAS ✖

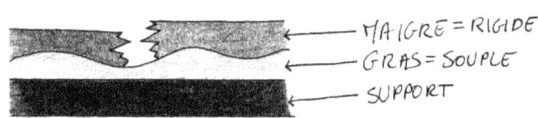

Gras ou maigre, comment savoir?

Pour correctement appliquer cette règle, mieux vaut savoir distinguer les produits gras des produits maigres.

Plus un produit contient de l'huile (ou de la résine), plus il est gras. C'est la quantité d'huile qui détermine la "grasseur" d'un produit, et non la quantité d'essence. Dans un récipient, si de l'huile et de l'essence sont mélangées, au bout d'un certain temps l'essence se sera évaporée alors que la dose d'huile restera la même. Donc ajouter simplement de l'essence en vue d'amaigrir un mélange est inefficace. Ce qu'il faut pour cela c'est refaire le mélange mais avec moins d'huile.

En pratique, c'est plus simple que cela en a l'air. Peintures, médium, huile.. peu importe ce qui est utilisé, il suffit simplement d'augmenter la proportion au fur et à mesure des couches.

Une peinture trop grasse sera fluide, brillante, glissante au point de créer des coulures sur le support. De plus, la

surface sera fragile, cassante et jaunissante.

A l'inverse, une peinture trop maigre donne une surface sèche, terne et des couleurs instables. Trop diluer une peinture c'est la soumettre à de nombreux risques car une fois les pigments dispersés, ils sont exposés à nu et subissent alors plus facilement les dommages dus au temps, à l'humidité, aux UV, etc.

C'est ce processus d'évaporation de l'essence qui fait qu'une peinture devient de plus en plus grasse avec le temps. Si des craquelures apparaissent sur l'œuvre au bout de seulement quelques mois, il est fort probable que la règle du gras sur maigre n'ait pas été respectée. Et là malheureusement, c'est comme raté un plat, il n'y a pas grand-chose à faire pour réparer les dégâts...

Chapitre VI
Accessoires et mobiliers

Les accessoires

La palette

Il est question ici non pas de la gamme de couleurs mais bel et bien de l'objet. Ce dernier fait partie des éléments indispensables à l'artiste peintre, à tel point qu'il en est devenu le symbole même de sa représentation. L'origine du terme palette provient de la pale, la partie plate d'une rame, et plus anciennement encore de la pelle. Ce terme proviendrait du fait qu'à son origine au XVe siècle, la palette était petite, carrée et comportait bien souvent un manche. C'est seulement au XIXe siècle que cet outil a pris une forme ovale et acquis toute l'ergonomie nécessaire avec sa forme de haricot et le trou pour y passer son pouce.

On appelle donc palette le support plat servant à accueillir les mélanges et les couleurs ; d'où le terme couteau à palette pour les spatules utilisées pour la fabrication des couleurs.

Le commerce en propose une grande variété dans la taille, la forme et

le matériau. Il existe des palettes plates, compartimentées, à creusement, pliables, jetables, en plastique, en céramique, en bois, en verre ou en plexiglas. Son poids, sa résistance et sa facilité de nettoyage diffèrent selon le matériau. Toutes ces variétés permettent à chacun d'y trouver son compte, mais pour faire le bon choix il y a certaines choses à savoir. Notamment que les palettes compartimentées sont préférables pour les techniques à l'eau évitant ainsi les écoulements, tandis que les plates sont préférables pour les empâtements comme le permettent la peinture à l'huile et l'acrylique.

Il est préférable de coordonner sa palette à son support car les couleurs vont être influencées par leur environnement. Certaines couleurs comme les transparentes ou les jus, n'auront pas le même rendu sur la teinte acajou de la palette ou sur la surface blanche de la toile par exemple, étant donnée qu'elles sont influencées par la teinte sous-jacente. Autrefois, les peintres préparaient leurs fonds avec un apprêt de couleur ocre rouge, les palettes en acajou correspondaient

alors. Aujourd'hui, la très grande majorité de nos supports sont apprêtés de gesso blanc, c'est pourquoi les palettes du commerce sont majoritairement blanches. Attention toutefois avec le verre et le plexiglas, ces matériaux sont très appréciés en tant que palette mais leur transparence laissent apparaître la teinte de la table, du plancher ou du tapis au travers.

La palette en bois *(illustration - figure 1)*
Généralement faite de poirier ou de noyer, ces palettes traditionnelles ont un trou afin d'y passer le pouce et être portées à la main. Certaines palettes haut-de-gamme sont ergonomiques au point de posséder un contrepoids afin d'assurer le meilleur confort. Ces palettes peuvent être vernies et donc prêtes à l'emploi. Si elles sont encore en bois brut, il est nécessaire de les préparer des deux côtés avec un chiffon imbibé d'huile.

Une pratique est courante depuis le XIXe siècle, elle consiste à amasser les noix de couleurs les unes sur les autres sur une même palette sans jamais être

nettoyée, laquelle finit par être dure, lourde, poussiéreuse et crasseuse. Certes l'authenticité a du charme, mais c'est une bien mauvaise manie car il est alors impossible de cette façon d'obtenir des teintes pures et propres.

Tout comme l'étape du nettoyage des pinceaux, après chaque séance de peinture il faudrait retirer l'excèdent de couleurs (mieux vaut alors limiter les quantités au démarrage). Puis avec un chiffon et un peu d'huile, essuyer la palette afin qu'elle soit de nouveau nette.

La palette jetable *(illustration -figure 2)*
Elles sont appelées comme cela car elles sont composées de papier sulfurisé vendu en bloc dont les feuilles sont à arracher une à une. Son avantage est qu'elle offre l'opportunité d'avoir une palette propre à chaque séance, Son inconvénient en revanche est que le papier absorbe légèrement, faisant défaut à l'acrylique qui sèche alors rapidement.

La palette pliable *(illustration - figure 3)*
Elle va souvent de pair avec la palette à

alvéoles *(illustration - figure 4)*, car les palettes pliables sont bien souvent compartimentées. Ces compartiments, alvéoles ou creusements, sont prévus pour retenir les peintures diluées afin d'éviter bien évidemment tout écoulement sur les côtés. Elles doivent donc être posées à plat. Les palettes pliables ou avec couvercle, permettent non seulement de pouvoir être transportées, idéal pour la peinture en extérieur, mais également de conserver les couleurs fraîches un peu plus longtemps.

1 - Palette en bois ; 2 - Bloc de palettes jetables ; 3 - Palette pliable ; 4 - Palette à alvéoles

Les godets

Certains sont considérés comme des accessoires à palettes en raison parfois d'une d'une pince incorporée. Ces godets à pince permettent d'avoir les médiums et le diluant directement sur la palette. Ils peuvent aussi être en inox, acier ou plastique, simple ou double, avec ou sans couvercle.

L'appui-main

Cet outil est très pratique, peu connu de nos jours alors qu'il était essentiel au sein des ateliers d'autrefois. Il se présente sous la forme d'une baguette d'environ

1m25, bien souvent de bois ou de bambou, avec à l'une de ses extrémités un embout rond recouvert de tissu pour éviter de rayer le tableau.

Pour un peintre droitier, l'appui-main se tient de la main gauche avec l'embout posée contre l'œuvre, la main droite peut ainsi prendre appui dessus. La réalisation de détails est alors aidée par cette stabilité. Cet outil est utilisé aussi bien pour la peinture de chevalet que pour la peinture en décor.

Le *Peintre dans son atelier* - Détail
Adriaen van Ostade - 1663

Les couteaux à peindre

Le terme "couteau" ne relève pas de l'alimentaire mais du bâtiment, de ce point de vu là, il sert à mastiquer,

enduire et reboucher. En peinture, un couteau est utilisé pour créer des effets de matière avec les couleurs. Le couteau permet d'étaler, gratter, pointiller, tracer, etc. A cette fin, leurs tailles et leurs formes varient allant du très fin au large, avec un bout plus ou moins arrondi, mais jamais pointu pour ne pas risquer la perforation du support. Cette multiplicité permet une grande liberté d'action et d'effet.

Les couteaux à peindre en inox sont inoxydables et enduits d'un produit évitant l'adhérence des peintures. De plus, leur souplesse facilitent leur maniabilité, et leur manche coudé évite à la main d'entrer en contact avec le support.

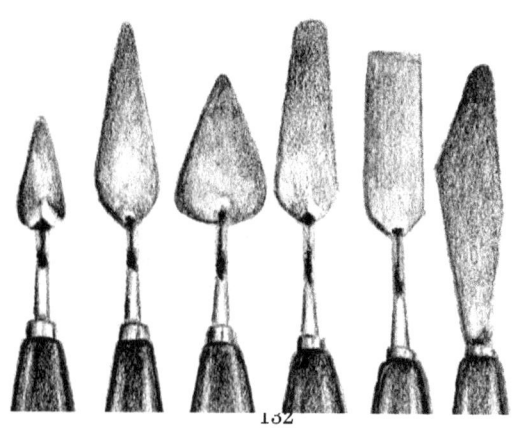

Les Colour shapers

Ces instruments se trouvent en général rangés entre les pinceaux et les couteaux au sein des magasins spécialisés. En toute logique, puisqu'un Colour shaper ressemble à un pinceau et s'utilise comme un couteau. C'est un parfait compromis typiquement moderne, composé d'un manche et d'une virole. Seulement à la place des poils prend place un embout en silicone pouvant présenter différentes formes. Tout comme le pinceau, le Colour shaper est disponible dans plusieurs tailles ainsi qu'en spalter, avec trois degrés de duretés disponibles. Ces outils très résistants même aux solvants, permettent de créer toutes sortes d'effets même les plus précis et ce pour n'importe quelle technique.

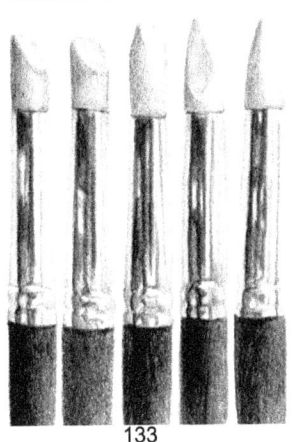

Le cercle chromatique

Le cercle chromatique vendu dans le commerce a un rôle pédagogique. Cet outil d'apprentissage du fonctionnement des couleurs, a pour origine la théorie développée par le chimiste Marie-Eugène Chevreul - *De la loi du contraste simultané des couleurs et de l'assortiment des objets colorés* - 1836, selon laquelle l'aspect de chaque couleur dépend de celle qui l'avoisine. Il explique que les teintes s'influencent entre elles et que ces principes physiques démontrent que la perception chromatique que nous avons des objets dépend de leur environnement.

Ce cercle permet de comprendre d'une manière claire le fonctionnement des couleurs primaires, secondaires et complémentaires, ainsi que les couleurs chaudes opposées aux froides.
 - Les trois **couleurs primaires** : magenta, jaune et cyan, disposées en triangle
 - Les trois **couleurs secondaires** sont le mélange de deux d'entre elles : vert, orange, violet, disposées entre chacune d'elle. Ainsi se forme un cercle.

- Les **couleurs complémentaires** se font face sur le disque. Il suffit alors de tracer le diamètre et les deux complémentaires apparaissent aux extrémités. Par exemple la complémentaire du jaune est le violet.

Avoir en sa possession un cercle chromatique n'est pas indispensable, en revanche connaître les grands principes chromatiques est nécessaire à toute personne travaillant les couleurs, peintre, graphiste, décorateur, etc., c'est l'harmonie de l'œuvre et l'impact inconscient sur l'esprit qui entrent en jeu.

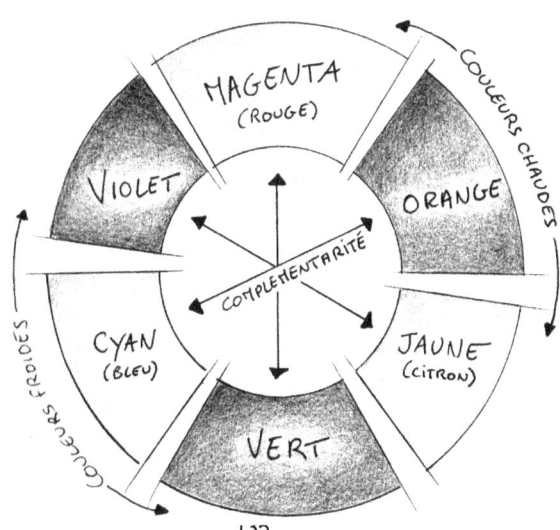

Le chevalet

Le chevalet fait partie du mobilier d'atelier assez essentiel au peintre puisqu'il est le support sur lequel déposer l'œuvre. Son ergonomie est prévue pour que le travail de création soit plus agréable et facilité grâce notamment à son inclinaison et à son adaptabilité. En effet, les chevalets s'adaptent à tous les formats de toile ou de panneau, ainsi qu'à la position assise ou debout. Certains sont même prévus pour se positionner à l'horizontal, idéal pour les aquarellistes par exemple. Quoi qu'il en soit, la qualité d'un chevalet se trouve avant tout dans sa stabilité.

Le chevalet d'atelier *(figures 1a et 1b)*
Il se fait appeler ainsi car compte tenu de ses dimensions parfois élevées, il est difficile à transporter même replié. Ce chevalet se présente sous deux formes ; celle d'un trépied dont l'inclinaison est ajustable, sur lequel repose une planche horizontale et dont la hauteur est réglable ; ou bien avec quatre pieds reliés en H. Ceux-là sont bien plus robustes grâce à leur stabilité et à leur

résistance. Ses dimensions et son poids peuvent supporter de très grands formats.

Le chevalet de campagne *(figure 2)*
Ce trépied de bois ou de métal se plie aisément afin de pouvoir se ranger dans un sac, ce qui fait de celui-ci un outil apprécié des peintres de plein air. Très pratique pour le transport, il l'est beaucoup moins pour les formats assez grands car sa légèreté fait défaut à sa stabilité. Des petits sièges pliables sont souvent proposés à la vente en complément, permettant ainsi le confort en pleine nature.

Le chevalet boîtier *(figure 3)*
Semblable au chevalet de campagne, le chevalet-boîtier est très pratique du fait qu'il soit pliable grâce à ses pieds télescopiques. De plus, sa boite de rangement intégrée rend bien des services pour y déposer les tubes de couleurs et les pinceaux.

Le chevalet de table *(figure 4)*
Il est de la même configuration que le chevalet d'atelier mais en format réduit, ce qui le rend apte à être posé sur une table et dans des espaces restreints. Il n'est par

conséquent pas adapté à tous les formats, seulement aux petits ou aux légers comme des cartons, panneaux et autres.

1a et 1b - chevalets d'atelier ; 2 - chevalet de campagne ; 3 - chevalet boîtier ; 4 - chevalet de table

Chapitre VII
Les vernis

« Le vernis, c'est le vêtement du tableau, il le préserve des émanations nuisibles, il protège sa surface, il enrichit ses couleurs, et lorsqu'il est flétri, sali par des contacts impurs, éraillé, jauni, noirci par le temps et la fumée, enfin hors d'usage, on enlève pour en remettre un neuf. C'est donc bien un habit ! Mais un habit tellement adhérent qu'on pourrait presque dire que c'est une peau et on ne change pas de peau comme d'habit. »

 J-G Vibert – *La Science de la peinture* – 1891.

Généralités

Le vernis est le réceptacle qui accuse diverses causes néfastes pour la couche picturale, telles que les frottements, la poussière et la pollution atmosphérique. De nombreuses qualités lui sont requises. Un vernis doit être :
- **souple** pour pouvoir suivre les différentes tensions imposées au support
- **transparent et incolore** pour préserver les tons
- **résistant** pour honorer son rôle de protecteur.

De plus, le vernis uniformise la surface par un aspect mat, satiné ou brillant.

Des vernis prêts à l'emploi pour chacune des techniques sont à la disposition des peintres. Mieux vaut ne pas les mélanger et respecter leur usage car leurs compositions sont différentes. Par exemple, il est totalement exclut d'utiliser un vernis acrylique sur une peinture à l'huile, et inefficace d'utiliser un vernis gouache sur une peinture acrylique.

En ce qui concerne les peintures acryliques, le vernissage n'est pas nécessaire car c'est une résine plastique souple, résistante et lessivable une fois sèche. Le vernis devient utile seulement pour modifier l'aspect de la surface en la rendant plus brillante ou mate. D'autant plus que la composition du vernis est similaire au liant de la peinture, la restauration devient alors complexe car il s'avère extrêmement difficile de retirer le vernis sans atteindre la couche picturale.

Des vernis pour l'aquarelle et la gouache existent également, mais en réalité ceux-ci relèvent davantage du fixatif. Certes ils imperméabilisent la surface et fixent les pigments, mais la couche protectrice est si légère que la résistance n'est pas suffisante. La meilleure protection que l'on peut offrir aux lavis et aquarelles est simplement un encadrement sous verre.
Quand bien même les vernis qui leurs sont destinés sont utilisés, les tons des couleurs en sont légèrement modifiés et cela de manière aléatoire. Il est donc impossible de retrouver l'harmonie exacte des teintes d'origine. L'étape du

vernissage est donc possible mais au risque de légères modifications de la couche picturale.

Quant à la tempéra, étant une émulsion de type «huile dans l'eau», les vernis pour peintures à l'huile conviennent parfaitement. Ils révéleront toute la luminosité des teintes.

Vernis pour peinture à l'huile

Le cas des vernis pour la peinture à l'huile mérite d'être traité de manière plus approfondie, il y a davantage de paramètres à prendre en compte qu'aucune autre technique.
L'application du vernis est certes indispensable, il embellit les tons, nourrit la pâte picturale, supprime les embus, et évite l'incrustation des poussières et autre pollution. De plus, la résine qu'il contient enrobe les pigments préservant ainsi l'intensité des couleurs durablement. Mais encore une fois, l'huile à ses caprices et certaines choses sont à connaître et à respecter, notamment les délais d'attentes avant

l'application et les différences entre les vernis définitifs et les vernis à retoucher.

Le vernis final

Contrairement aux autres techniques, le vernis final appelé aussi « définitif » ne s'applique pas aussitôt l'œuvre achevée, car il faut avant tout respecter le processus naturel de durcissement de l'huile, et celui-ci prend du temps.

C'est-à-dire de six mois à une année pour une couche moyennement grasse. Bien sur, ce temps est à adapter selon la "grasseur" et l'épaisseur de la couche picturale.

Certes ces délais semblent longs, mais attention ne pas tomber dans le piège des apparences, car même si la surface semble dure au toucher, la profondeur peut être encore tendre ou molle. Pour effectuer un test, il suffit d'enfoncer délicatement un aiguille dans la pâte, si elle colle ou ressort tachée de peinture, il faut alors prolonger le délai imparti.

Double raison de devoir attendre si longtemps :
- **La règle du gras sur maigre.** Si la pâte à l'intérieur est encore molle,

inévitablement et irrémédiablement des craquelures se formeront puisque le vernis appliquée en couche fine sèche rapidement.

- **La restauration.** Si la surface n'est pas totalement durcie, le vernis s'intégrera et s'incrustera dans la pâte, et il deviendra alors impossible de le retirer sans épargner la couche picturale.

Le terme « définitif » est employé à tort, car pour conserver l'éclat de la peinture à travers les âges, le vernis devrait idéalement être remplacé toutes les dizaines d'années environ pour cause de jaunissement, saletés ou autres dégâts naturels.

Le vernis à retoucher

Dans le cas où l'œuvre doit être exposée ou accrochée rapidement, il existe un vernis temporaire qui s'applique peu de temps après l'achèvement de l'œuvre ; il s'agit du vernis à retoucher.

Sa composition à base de résine et de solvant est très légère, c'est pourquoi il protège temporairement seulement. Néanmoins, en plus de supprimer les

embus, ce vernis permet de réaliser des retouches du fait qu'il s'intègre et pénètre la couche picturale de surface.

L'efficacité et l'importance du vernis à retoucher résident donc dans ses trois fonctions :
 - **la protection** (temporaire soit-elle)
 - **l'uniformisation**
 - **la retouche**
Quoi qu'il en soit, l'application du vernis final reste indispensable par la suite.

Application

L'application du vernis est une étape tout aussi déterminante pour l'œuvre que le processus de création. C'est la phase ultime à ne pas négliger pour sa pérennité et sa qualité, car un vernis mal appliqué provoquera une irrégularité dans la protection mais aussi dans le relief et la brillance.

Pour un vernissage de qualité, la pièce doit se trouver à température modérée et le tableau dégraissé et dépoussiéré. Le but étant d'éviter au maximum les poussières et les écarts de température, nocives pour le vernis.

Nettoyer la surface du tableau
Le passage délicat d'une éponge douce avec de l'eau tiède convient (il va de soi que la peinture doit être dure ou sèche). Attention toutefois de ne pas tremper la surface, l'humidité ne doit pas pénétrer.

Des températures adéquates
Il est important de veiller sur les températures car si le vernis est trop froid et trop humide, un bleuissement, une opacification ou une perte d'adhérence peuvent apparaître ; les

couleurs peuvent aussi devenir ternes et blanchâtres comme s'il y avait un brouillard. Il faut donc que le vernis soit plus ou moins à la même température que l'œuvre, en les stockant dans la même pièce par exemple. A l'inverse, les rayons du soleil, surtout celui de l'été, sont bien trop agressifs.

Un vernissage à l'horizontal
Il est conseillé d'effectuer le vernissage à l'horizontal afin d'éviter les coulures. De même qu'il vaut mieux appliquer plusieurs couches fines plutôt qu'une seule épaisse, car un vernis qui «tire» et qui devient difficile à appliquer est trop gras ou a déjà commencé à sécher. Pour éviter cela, les vernis se diluent soit à l'essence de pétrole, soit à l'eau (vernis acryliques) et les couches doivent être bien sèches entre deux applications.

Utiliser le bon outil
Que ce soit à la brosse, au spalter ou en spray, le choix se fait selon le format de l'œuvre et les préférences de chacun. Mieux vaut que les brosses ou spalters soient propres et bien fournis avec des poils souples et doux, l'application et la netteté ne seront qu'améliorées. La

qualité de l'outil permet de lutter contre le problème récurrent qui n'est autre que la perte des poils sur la surface, finissant par les emprisonner tel un moustique dans son ambre.

Une application propre et efficace
La pratique se réalise de la même manière que l'on peint un mur ; les mouvements horizontaux et verticaux doivent se croiser en tirant bien pour éviter les sur-épaisseurs et irrégularités. Toute la surface doit être vernie en une seule séance car la procrastination laisse des marques visibles. Prévoir donc un bon délai pour les très grands formats...

Une matité renforcée
Pour ceux qui souhaitent appliquer un vernis mat, l'astuce pour plus d'efficacité est de poser d'abord une première couche de vernis brillant, l'effet est ainsi renforcé.

Chapitre VIII
Conservation des œuvres

Le principe de la conservation d'œuvre d'art est de protéger les œuvres en les préservant au maximum de l'usure du temps et de l'inadvertance. Les musées et autres institutions font appels à des professionnels qualifiés pour remplir cette tâche à haute responsabilité, surtout quand il est question d'œuvres de maîtres. Cependant, à l'échelle des particuliers, amateurs, collectionneurs et peintres de tous niveaux, des incontournables abordables peuvent être appliqués.

Pour la pérennité de leurs œuvres, les peintres devraient s'atteler à utiliser le vernis adéquate, éviter les changements brutaux d'humidité et de température, ainsi qu'à les isoler de la poussière, des contacts directs (attouchements et frottements) et des vibrations (bruits des voitures, des avions, la musique forte, etc.). Ces causes de dégradations agissent sur le long terme, le temps peut être bien souvent un piège. Une peinture sur toile qui subit un léger choc ne peut présenter sur le moment aucun dommage apparent, mais il est probable qu'un réseau de craquelures ne se forme que bien plus tard.

La détérioration d'une œuvre peut être causée par trois raisons :
 - **Des matériaux de mauvaises qualité**
 - **Des matériaux mal employés**
 - **Un environnement non adapté**
Les deux premières causes relèvent de la seule responsabilité du peintre et les dommages provoqués sont souvent irrémédiables. Malheureusement un restaurateur n'est pas un magicien, il ne

peut pas lutter contre le temps... A savoir que le métier de restaurateur d'œuvre d'art nécessite cinq années d'études intensives, en grande partie scientifique. N'est donc pas restaurateur qui veut.

Selon les conservateurs de musées, l'environnement idéal d'une peinture se situe entre 18 et 20°C avec un taux d'humidité dans la pièce de 50 à 60%.
Les rayons ultraviolets (UV) de la lumière naturelle sont nocifs au point d'accélérer le processus de vieillissement. C'est pour cette raison que les musées posent des filtres sur leurs fenêtres.
Quant aux écarts brutaux du taux d'humidité et de température, des craquelures de surfaces apparaissent en conséquence des tensions subies par le support sensibles à ces variations. Donc attention au soleil l'été et à la mise en route du chauffage central l'hiver.
Le mieux toutefois est de conserver l'œuvre dans les mêmes conditions que lors de sa réalisation, ainsi la mécanique des matériaux peut suivre son cours sans subir de perturbations

potentiellement dommageables.

Pour les lieux sujets aux variations hygrométriques, il existe des humidificateurs ou déshumidificateurs qui sont très efficaces et certains à prix tout à fait abordables. Il est souvent préférable d'investir un peu, plutôt que d'amener une œuvre à sa perte. Mieux vaut prévenir que guérir comme le dit l'expression. Encore faut-il que les dommages soient guérissables…

œuvres sur papier

Toutes les œuvres sur papier doivent être conservées avec énormément de précautions. Le papier est un support fragile et instable souvent utilisé avec une technique qui l'est encore plus, comme le pastel ou le fusain par exemple. Ces techniques sont extrêmement fragiles car les pigments ne sont pas protégés ou isolés par l'action d'un vernis protecteur, contrairement à la peinture.

Les œuvres sur papier doivent être stockées dans des cartons à dessin ou bien mises sous verre si elles sont exposées. Attention toutefois car le verre chauffe sous l'effet de la lumière naturelle, raison pour laquelle il faut garder un œil sur la température de la pièce.

Dans les cartons à dessin, les travaux sont à l'abri de la lumière, entreposés à plat et protégés (des liquides, chocs, salissures etc). Pour éviter les frottements entre eux, il est recommandé de placer une feuille de papier cristal entre chaque dessin ou lavis. Ce papier est semi-transparent, glacé, sans acide et sans chlore, par conséquent il est idéal et totalement inoffensif pour les œuvres et photos.

C'est préférable d'avoir plusieurs cartons à dessin si les travaux sont nombreux car ils ont la fâcheuse tendance à se déformer s'ils sont trop remplis. Dans le cas où les cartons à dessin sont fait-maison, mieux vaut ne pas prendre de cartons gris, leur acidité abîmerait les papiers, mais plutôt des cartons-bois ou contre-collés.

Pour entreposer ces nombreux cartons sans risque et avoir une meilleure visibilité de leur contenu, avoir un porte-carton s'avère bien utile. En bois ou métal et se présentant sous la forme d'un X, il fait partie du mobilier d'atelier. Dans les magasins, le porte-carton est bien souvent rangé parmi les chevalets.

Porte-carton et carton à dessin

La différence entre les papiers ordinaires et ceux prévus pour les beaux-arts réside dans leur potentielle résistance au temps. En effet, les papiers de la gamme beaux-arts sont tous sans acides, au pH neutre. Ce critère est essentiel puisque c'est

l'acidité qui provoque le jaunissement et favorise la présence de tâches, conséquences dues au contact avec les divers matériaux constituant l'œuvre.
Le papier journal en est un parfait exemple, il vieillit rapidement mal.

C'est entre autre la qualité de l'eau et l'ajout de carbonate de calcium lors de la fabrication qui rend les papiers basiques, ils sont ainsi protégés de l'acidité extérieure naturelle.

Peintures sur toile

Ne pas les rouler !
L'un des plus mauvais réflexes qu'un artiste puisse avoir est celui de rouler sa toile. Aucune galerie ou musée dans le monde ne procède de la sorte, et comme l'a très bien dit Xavier de Langlais :
« *Une toile peinte n'est pas un tapis !* ».
Les toiles doivent être tendues sur un châssis ou marouflées sur un support rigide. La raison à cela est très simple, chaque tension que subit la toile est un risque majeur pour la couche picturale, alors la rouler entièrement relève du sacrilège.

Mais si sacrilège il doit y avoir car aucune autre alternative n'est possible, alors la toile doit être roulée avec le côté peint tourné vers l'extérieur. De cette manière, si de fines craquelures apparaissent, elles donneront l'illusion de se refermer une fois la toile déroulée.

La peinture acrylique n'est pas épargnée par les craquelures lorsque la toile est roulée, car bien qu'elle soit beaucoup plus flexible, des déchirures peuvent apparaître et ce de manière tout aussi irréparable.

Résorber une bosse
Bien souvent, il arrive qu'une bosse se forme sur la toile suite à un choc. Pour la résorber, il suffit simplement d'humidifier (et non tremper) le dos de la toile à l'endroit même de la bosse à l'aide d'une éponge et de l'eau tiède. Comme n'importe quel textile, les fibres se retendront lors du séchage.
Même si la toile retrouve sa tension d'origine, le scénario dans lequel un réseau de craquelure se forme bien plus tard sur l'endroit où le choc a été causé est malheureusement à envisager.

Le stockage
Pour stocker des toiles ou panneaux dans les meilleurs conditions, il faut tout d'abord veiller à ce que les surfaces peintes n'entrent pas en contact avec quoi que ce soit. Mieux vaut alors prévoir un petit espace entre chacune d'elles lorsqu'elles sont entreposées les unes contre les autres. Il est également judicieux de placer des lattes de bois sur le sol afin d'éviter aux toiles d'être en contact direct avec un sol potentiellement poussiéreux et humide.

Si les toiles peintes ne sont ni tendues, ni marouflées, alors elles peuvent être conservées de la même manière que les œuvres sur papier. C'est-à-dire à plat dans des cartons à dessin en utilisant du papier cristal entre chacune d'elle. A la condition évidente que la peinture doit être entièrement sèche.
Le délai d'attente d'une peinture à l'huile pour pouvoir être entreposée de cette manière-là est de minimum un an pour une couche fine. Tout comme l'application du vernis final, le temps d'attente varie selon l'épaisseur et le gras de la couche picturale.

Sans le respect de ce délai, les peintures se colleraient les unes aux autres en créant un vrai désastre.

Une fois stockées à plat, il est important de temps en temps d'effeuiller la pile de toiles peintes afin de vérifier ou de retirer celles qui commencent à coller à leur voisine.

La conservation passe donc par une attention portée à l'environnement et aux conditions de stockage, avec un suivi attentif sur ces derniers.

Annexes

*

Juliette Aristide - *L'atelier de dessin. L'enseignement classique aujourd'hui - Paris : Éditions Oskar, 2011* - Extrait de l'introduction.

Le monde de l'art considère en général que le génie, d'une part, et la connaissance de l'histoire de l'art et le travail, de l'autre, sont antinomiques. On attend souvent du jeune artiste qu'il tire son savoir de nulle part, sans aucun lien avec l'histoire ou son effort personnel. Mais quand sa passion dépasse ses capacités à l'exprimer et que sa technique n'est pas à la hauteur de son instinct, il se retrouve bloqué dans une adolescence perpétuelle. L'œuvre réalisée sera beaucoup plus forte si l'artiste cherche d'abords à maîtriser son métier et s'en sert pour exprimer sa personnalité. Le peintre anglais Sir Joshua Reynolds disait déjà en 1767 que « les règles ne sont pas des entraves au génie, elles sont les chaînes des êtres sans génie ».

*

Karl Robert - *Traité pratique de la peinture à l'huile (portrait et genre) - Paris : Éditons Henri Laurens, 6e ed., 1949* – Extrait de son introduction.

Au sujet de l'art du portrait :
« *(...) C'est pourquoi l'amateur qui veut se livrer à cette branche de l'art doit s'attendre à rencontrer des difficultés sérieuses, et, s'il veut faire œuvre d'art, je ne dirai pas seulement utile, mais agréable, il doit considérer que les bonnes et solides études préliminaires lui sont indispensables. On a dit, avec juste raison : on peint comme on dessine, et aussi : la couleur passe, le dessin reste. Donc il faut commencer par de sérieuses études de dessin, et je n'exagérerai certainement pas en disant qu'une année complète consacrée au dessin est le seul moyen d'arriver à produire, en peinture, quelque chose de satisfaisant. Encore, une fois les études peintes commencées, faut-il revenir souvent au dessin proprement dit, et l'on pourrait citer tel de nos meilleurs artistes, excellent maître, très aimé de ses nombreux élèves, qui, de temps à autre, retourne à l'étude de l'antique. Quant au dessin d'après nature, on peut affirmer qu'il n'est pas un peintre véritablement*

digne de ce nom qui n'y revienne, on pourrait dire chaque jour. (...)

Ainsi donc, ami lecteur, il faut avant de commencer à peindre le genre et le portrait, vous bien persuader que, sans de bonnes études de dessin, vous ne ferez rien de sérieux ; c'est donc un sacrifice de votre temps qu'il faut faire avec énergie et sans regrets, car vous en aurez plus tard le plus grand bénéfice. Quelques études d'anatomie sont également nécessaires : non point qu'il faille les pousser trop loin, on vous reprocherait peut-être, comme à quelques artistes, de peindre des muscles là où la nature ne les laisse point paraître, mais d'une manière suffisante pour bien connaître les proportions du corps humain, de façon à enserrer tout de suite et sans difficulté une figure ou un portrait dans ces proportions acquises en votre mémoire. »

*

J-G Vibert – *La Science de la peinture – 6e édition – Paul Ollendorff édition – Paris – 1891.*

« Le goût de la science venant toujours à mesure qu'on étudie, on verra la jeune génération s'occuper bientôt de rechercher les traditions perdues et s'appliquer à profiter des leçons du passé. Déjà la Société des Artistes français a formé une Commission qui rendra, nous l'espérons, d'immenses services.

La mauvaise fabrication des matériaux que les peintres emploient est un fait avéré et l'idée du remède à trouver se généralise ; aujourd'hui on s'occupe de cette question et on ne s'en occupait pas hier, il était même de bon goût de la mépriser. De tous côtés les symptômes se manifestent d'une réaction prochaine contre l'ignorance ; nous voyons se faire une évolution psychologique qui amènera les peintres à ne plus rougir de savoir leur métier et le moment n'est pas éloigné où un monsieur qui dira dans un salon : « Je me moque pas mal de ce que peuvent devenir mes tableaux après qu'ils sont vendus, » sera jugé aussi prétentieux et aussi ridicule qu'un architecte qui ferait fi de la solidité des monuments qu'on lui donne à

construire.

Voilà assez longtemps que dure cette école buissonnière aux champs de la fantaisie. Que les artistes reprennent donc l'ancienne route tracée par les vieux maîtres : ils y trouveront de nobles exemples à suivre. Rubens, un des hommes les plus érudits de son temps; Van Dyck, chimiste distingué ; Léonard de Vinci, ingénieur et mathématicien; Michel-Ange, peintre, architecte, sculpteur et poète, et tant d'autres encore, ont bien prouvé que le savoir ne nuit pas au génie. »

Xavier de Langlais – *La technique de la peinture à l'huile* **– Flammarion – 1ere ed. 1959 –** *Extrait du chapitre XXI* **: Exécution.**

« Pourquoi, malgré la similitude relative des matériaux employés, certains peintres peignent-ils plus solidement que d'autres ? Le fait est indéniable : même aux époques les moins favorisées, du point de vue technique, quelques maîtres qui ne semblaient posséder aucun secret particulier (Ingres par exemple) ont peint d'une façon saine et solide, alors que la plupart de leurs contemporains voyaient leurs s'altérer en quelques années (ce fut le cas de Delacroix, peintre prestigieux, technicien contestable).

Les uns et les autres utilisaient cependant les mêmes fonds préparés par les mêmes marchands de produits pour artistes, usaient sensiblement des mêmes couleurs, sortant de la même fabrique et employaient les mêmes diluants et les mêmes vernis.

Dans le premier exemple, la perfection de la technique a compensé, jusqu'à un certain point, la médiocrité des matériaux

employés ; dans le second exemple, une méthode fautive est venue en accentuer encore les défauts. Primauté de la technique sur la matière, telle est la leçon qui se dégage de cette observation d'ordre général.

Convaincus de la justesse de cette première leçon, nous n'en choisirons pas moins nos matériaux avec un soin extrême, mais en nous persuadant que c'est surtout de leur utilisation plus ou moins judicieuse que dépendra l'avenir de nos œuvres. »

J-F-L Mérimée– Secrétaire perpétuel de l'École Royale des Beaux-arts - *De la peinture à l'huile - Paris : Imp. Mme Huzard, 1830* – Extrait de son introduction.

« *Pendant longtemps, les peintres préparèrent ou firent préparer sous leurs yeux les couleurs, les huiles et les vernis qu'ils employaient. Les élèves étaient chargés de ce soin : c'est par là que commençaient leur apprentissage ; de sorte qu'avant de manier le pinceau, ils étaient déjà instruits de ce qu'il convient de faire pour rendre la peinture durable. Dans la suite, ces détails devinrent exclusivement l'occupation de marchands, qui songèrent bien plus à leur profit qu'à la conservation des tableaux. Les peintres n'apprêtant plus eux-mêmes leurs couleurs, ne furent plus en état de distinguer les bonnes des mauvaises, et les employèrent sans choix, telles qu'ils les avaient achetées. Plusieurs mêmes, par un esprit de parcimonie, donnèrent la préférence à celles qui leur coûtaient le moins.*

Telles sont les principales causes auxquelles il faut attribuer la prompte

altération de la plupart des tableaux du siècle dernier ; mais comme c'est à cette époque que l'art était parvenu à notre École au degré le plus bas de sa décadence, ce ne serait pas pour les amis des arts un sujet de regret, si les tableaux de Boucher et de quelques autres peintres fort célèbres dans ce temps ne parvenaient pas à la fin de ce siècle. »

Bibliographie

Aristides, Juliette. *L'atelier de dessin, l'enseignement classique aujourd'hui*. Paris : Éditions Oskar, 2011, 208p.

Beguin, André. *Dictionnaire technique de la peinture : Pour les arts, le bâtiment et l'industrie*. Bruxelles : Édition MYG, 2009, 769p.

Blockx, Jacques. *Compendium à l'usage des artistes peintres et des amateurs de tableaux*. Anvers : Imprimerie J-E Buschmann, 1922, quatrième édition, 139p.

***Brazs, Jean-Pierre**. Manières de peindre : Carnets d'atelier. Genève : Éditions Notari, 2011, 208p.*

de Langlais, Xavier. *La technique de la peinture à l'huile*. Éditions Flammarion, 2e ed., 2011, 633p.

***Januszczak Waldemar**. Les techniques des plus grands peintres du monde. Paris : Édition Art & Images, 2006, 192p.*

***Mérimée, J-F-L**. De la peinture à l'huile. Paris : Imp. Mme Huzard, 1830, 323p.*

***Petit, Jean, Jacques Roire, Henri Valot et Annick Chauvel (dir.)**. Des liants et des couleurs : Pour servir aux artistes peintres et aux restaurateurs. Puteaux : Éditions EREC, 2e ed., 2006, 397p.*

Riffault, Vergnaud et Toussaint. *Nouveau manuel complet du fabricant de couleurs et de vernis*. Paris : Librairie encyclopédique Roret, 1862, 396p.

Robert, Karl. *Traité pratique de la peinture à l'huile (portrait et genre)*. Paris : Éditons Henri Laurens, 6e ed., 1949, 144p.

Rudel, Jean. *Technique de la peinture*. Coll. « Que sais-je ? », n°435. Paris : Presse Universitaire de France, 128p.

Rudhart, Ch. *L'art de la peinture, La peinture à l'huile simplifiée*. Paris : Éditions Broché, 1948, 98p.

Smith, Ray, Michael Wright et James Horton. *Guide du peintre : Dessin, perspective, aquarelle, pastel, huile*. Paris : Éditions Dessain et Tolra, 1998, 344p.

Smith, Ray. *Le manuel de l'artiste*. Paris : Éditions Bordas, 1989, 352p.

Vibert, J-G. *La science de la peinture*. Paris : Éditons Paul Ollendorf, 6e ed., 1891, 332p.

Wacker, Nicolas. *La Peinture à partir du matériau brut*. Paris : Éditions Allia, 2009, 97p.

Yvel, Claude. *Peindre à l'huile comme les maîtres : La technique du XVIe au XVIIIe siècle*. Saint-Remy-de-Provence : Éditions Edisud, 2e ed., 2003, 160p.

Index

Blanc de titane, *75, 77*
Blanc de Zinc, *76, 77*
Boucher François, *172*
Broyage, *54, 55, 69, 81, 86*

A

Acétate de polyvinyle, *86*
Acrylique (peinture) *6, 11, 40, 48, 86, 90, 94, 126, 128, 142, 160 ;* (colle) *27, 32*
Agent conservateur, *85, 86*
Aggloméré, *24*
Agrumes, *118*
Aplat, *9, 11, 38, 43, 45, 47, 111*
Appui-main, *130*
Aquarelle, *7, 18, 26, 37, 38, 48, 85*
Aspic, *116*

B

Bain-marie, *30*
Binder, *32*
Bindex, *Voir binder*
Blaireau, *Voir kevrin*
Blanc d'argent, *Voir blanc de plomb,*
Blanc de chine, *Voir de zinc*
Blanc de Meudon, *31*
Blanc de plomb, *74*

C

Carbonate de calcium, 159
Carnet de voyages, *8*
Cartons à dessin, *157, 158*
Cèdre, *24*
Cellulose, *18*
Cercle chromatique, *71, 134*
Céruse *Voir blanc de plomb*
Chanvre, *20, 23*
Châssis, *21, 22, 23, 159*
Chêne, *24*
Chevreul Marie-Eugène, *134*
Colour shapers, *133*
Contre-collés, *157*
Contre-plaqué, *24*
Coton, *22*
Couteau à peindre, *107, 131*
Couteau à palette, *79, 80, 125*
Craie, *55, 74*
Craquelures, *2, 21, 27, 92, 99, 107, 112, 119, 121, 146, 154, 160*
Cuivre, *26*

D

Delacroix Eugène, *169*
Durër Albrecht, *8*

E

Ébauche, *55, 108, 111*
Embus, *27, 107, 109, 144*
Empâtements, *14, 37, 41, 75, 105, 107*
Encollage, *25, 27-30*
Encre, *71*
Enduction, *28, 30, 32*
Éventail, *43, 45*

F

Fiel de bœuf, *26, 85, 91*
Fixatif, *143*
Fondus, *45*
Fresque, *69*

G

Gesso, *28, 30, 32*
Glacis, *14, 60, 76, 110, 111*
Glycérine, *86*
Godets, *8, 130*
Gomme à masquer, *93*
Gomme arabique, *10, 72, 79, 92, 85*
Gouache, *9, 19, 26, 48, 86, 91, 94, 142, 143*
Grammage, *18*
Gras sur maigre, *3, 15, 98, 119*

H

Huile d'œillette, *84, 98, 103*
Huile de carthame, *104*
Huile de lin, *84, 99*
Huile de lin clarifiée, *100*
Huile de lin cuite, *101, 113*
Huile de lin décolorée, *100*
Huile de lin polymérisée, *102*
Huile de noix, *103*
Huile noire, *102*

I

Ingres J-A-D, *77, 169*
Ivoire, *57, 73*

J

Jute, *20, 23*

K

Kevrin, *41, 45*
Kolinsky, *39*

L

Lapis lazuli, *57*
Le Greco, *68*
Léonard de Vinci, *168*
Liant universel, *32*

Lin, *21, 99*
Liquide à masquer, *voir gomme à masquer*
Liquin, *111*
Litharge, *102*

M

Martre, *38, 39, 46*
Matières de charge, *74*
MDF, *24*
Médium à l'œuf, *108*
Médium à peindre, *106*
Médium à peindre Vibert, *107*
Médium cristal, *111*
Médium d'empâtement, *107*
Médium flamand, *110*
Médium laque, *111*
Médium Maroger, *112*
Médium siccatif, *109*
Médium vénitien, *110*
Michel-Ange, *168*
Miel, *85*
Miscibilité, *61*
Modeling paste, *95*
Moisissure, *27, 29*
Molette, 80, *81*

N

Noir d'ivoire, 67, 73, 84
Noir de carbone, *72*
Noir de mars, *73*
Nuancier, *59*
Nylon, *40*

O

Oeuf, 12, 79, 84
Oreille de bœuf, *40*

P

Papier cristal, 82, 157, 161
Peau de lapin, 29, 31
Peinture à l'huile, *6, 14, 26, 40, 48, 49, 69, 73, 89, 84, 96, 126, 142*
Perlon *Voir nylon*
Petit-gris, *8, 38, 39, 46*
Peuplier, *24*
Pigment, *32, 53-58, 78-86, 97, 99, 115, 123, 143, 144, 156*
Plâtre, *26, 107*
Plomb, *57, 61, 67, 74, 102, 112, 113*
Polyester, *22*
Poney, *46*
Porte-carton, *158, 158*
Primitifs flamands, *2, 108*
Putois, *46*

R

Renoir Auguste, 68

Résine alkyde, *111*
Résine mastic, *110, 112*
Retardateur, *95*
Reynolds Joshua, Sir, *164*
Rubens Pierre Paul, *68, 116, 168*

S

Sans-odeurs, 118
Saule, 24
Savon, 40, 49, 93
Siccatif, 73, 84, 112
Soie de porc, *42, 45*
Spalter, *30, 32, 43*, 43, *45*, 47
Standolie, *55, 59*

T

Tempéra, 12, 84, 144
Térébenthine (essence), *49, 84, 89, 106, 115*
Térébenthine de Venise, *109*
Tilleul, *24*
Titien, *77*
Totin, *29*

U

Usé-bombé, <u>43</u>, 45, <u>47</u>

V

Van Dyck Antoine, 168
Van Eyck Jan, 14, 82, 102
Vernis à peindre, 110
Vernis à retoucher, 111, 146
Verre, *26, 79, 91, 143, 126, 157*
Virole, *49, 50, 133*

W

White spirit, 49, 117

Z

Zirconium, 113

Dépôt légal : Octobre 2015

www.ingramcontent.com/pod-product-compliance
Lightning Source LLC
Chambersburg PA
CBHW060846170526
45158CB00001B/249